UX/UI 디자이너의 영어 첫걸음

define

>>

brainstorm

>>

design

>>

prototype

>>

validate

>>

improve

>>

deliver

하이이로 하이지 지음 · 세키야 에리코 감수 · 박수현 옮김

UX/UI 디자이너의 영어 첫걸음

영어가 두려운
디자이너를 위한
디자인의 단계별
필수 어휘 100개

유엑스리뷰

시작하며

커피 하나도 마음대로 주문하지 못할 정도로 영어가 서툴던 제가 미국 샌프란시스코로 이주한 지 3년이 지났습니다. 일본의 광고 대리점과 스타트업에서 8년 정도 디자이너로서 일하고, 스타트업의 성지로 유명한 이곳에서도 계속해서 디자이너로서 도전하고 싶었던 저의 목표는 현지에서 취직하는 것이었습니다. 어학원과 제품 디자이너 스쿨을 다니면서 영어를 배웠고, 현재는 All Turtles(올 터틀스)라는 스타트업 스튜디오에서 디지털 제품 디자인 일을 하고 있습니다.

이 책에서는 제가 이 3년 동안 익힌, 디자인 관련 일을 하거나 설명을 할 때 꼭 필요한 100가지 영어 단어를 비롯하여 실전적인 사용법과 예문을 소개합니다. 영어를 잘하려면 단어 하나하나의 의미를 알고 그 단어를 쓰는 감각을 머리에 입력해 두는 것이 중요합니다. 따라서 영어 단어의 번역을 싣는 데에 그치지 않고, 각 단어의 세세한 뉘앙스와 현장에서 어떻게 사용되는지 구체적인 예문을 들며 설명하고자 했습니다.

이 예문들은 미국에서 자란 영상 크리에이터 오이시 유카大石 結花 씨와 함께 집필한 것입니다. Pinterest(핀터레스트)에서 프로그램 매니저를 맡고, 많은 디자이너와 함께 일한 경험에서 나온 생생한 문구를 제공해 주었습니다. 그리고 전문 동시통역사로서 수많은 영어 관련 저서를 집필한 세키야 에리코 씨에게 감수를 부탁하였고, 각 단어의 해설과 예문에 틀린 데가 없는지 등 세심하게 검토를 받았습니다.

동료들과 제품의 방향성을 의논할 때 나와서 줄곧 제 머리에서 떠나지 않는 말이 있습니다. "If our target users are everybody, it's for nobody(만약 모든 사람을 대상으로 한다면, 이는 누구를 위한 것도 아니다)." 많은 사람의 요구를 충족시키려고 하면 특징이 사라지고 누구도 만족할 수 없다. 저도 항상 중요하게 여기는 방침입니다.

이 책은 대상(독자)을 명확하게 정해서 집필하였습니다. 영어 공부에 관심 있는 디자이너, 영어 쓰는 일을 하고 싶은 디자이너, 해외에서 자신의 아이디어를 표현하고 싶은 디자이너, 해외의 크리에이터와 협업하고 싶은 분들을 중심으로, 그중에서도 특히 디지털 제품, UX와 UI*를 디자인하는 영역에 중점을 두었습니다.

하이이로 하이지

* UX는 User eXperience(사용자 경험), UI는 User Interface(사용자 인터페이스)의 약자입니다. 이 책에서는 UX, UI로 표기합니다.

이 책의 구성

100개의 단어는 디자인 과정에 따라 일곱 가지 단계로 나뉩니다(다음 INDEX 페이지에서 확인 가능합니다). 디자이너의 일은 비즈니스 요건을 이해하는 것으로 시작하여 아이디어 내기, 설계, 프로토타입 제작과 분석, 출시 후의 지속적인 개선 등 많은 단계를 거치게 됩니다.

첫 단계부터 순서대로 제품을 출시할 때까지의 과정을 상상하면서 따라가며 읽는 방법도, 자신이 주로 업무 등을 통해 접하고 이해하기 쉬운 단계부터 시작하여 그 앞뒤 단계로 범위를 넓혀가며 읽는 방법도 있습니다.

예문에 등장하는 디자인 관련 용어도 설명하므로, 영어뿐만이 아니라 디자인 지식을 쌓는 데도 도움이 될 것입니다. 여러분이 디자인 현장에서 사용하는 말과의 차이를 발견할 수 있는 흥미로운 내용이 있을지도 모릅니다.

이 책에 등장하는 단어의 종류

영문은 명사, 동사, 형용사, 부사, 네 개의 기초적인 품사로 구성되는데, 이 책에서 주로 다루는 말은 '동사'와 '형용사'입니다. 물론 모든 품사가 중요하지만, 필자 자신의 경험에 비추어 보면 디자이너로서 중요한 말을 할 때 거의 전부 '동사'와 '형용사'를 썼기에 이 두 가지 품사에 중점을 두었습니다.

동사

주어의 움직임이나 상태를 나타내는 말입니다. 동사는 한국어의 기본 어순에서는 문장 끝에 오지만, 영어에서는 주어 바로 뒤에 옵니다. 주어는 문장에서 주인공이라고 할 수 있는 존재이지만, 극단적으로 말하자면 디자이너가 쓰는 주어는 I, We, You, Users 정도밖에 없어서 선택하는 데 고민할 일이 없습니다. 즉, 다음에 오는 동사를 정확하게 고르고 막힘없이 말하는 것이 문장 전체를 형성하는 데 가장 중요합니다.

예 I **make** products.
 저는 제품을 만듭니다.

형용사

사물의 성질이나 상태, 모양, 수량 등을 나타내는 말로, 명사를 자세하게 설명하는 역할을 합니다. 한국어에서는 '획', '앙바틈히'와 같이 의성어, 의태어를 이용하여 느낌을 공유하기도 하는데, 영어에서는 "quick", "chunky"와 같이 형용사를 사용하여 표현하는 경우가 많습니다. 사물을 형용하는 말을 많이 아는 것은 디자이너의 중요한 역량이며, 아이디어를 풍부하게 표현하기 위해 꼭 필요합니다.

예 This shape is **blue** and **rounded**.
 이 모양은 **파랗고 둥그스름**합니다.

이 책의 기호에 대하여

동 동사　형 형용사　부 부사　명 명사　유 유의어　반 반의어　접 접속사

Phase

define

문제 정의하기

제품 디자인의 첫 단계는 문제를 명확히
하는 데서 시작한다. 경영진과 클라이언트에게서
프로젝트의 목표와 예상되는 타깃 유저에 대한
설명을 듣는다. 그러한 자리에서 도움이 되는
단어와 예문을 살펴보자.

define 동

정의하다

define에는 '경계를 분명히 한다'는 뉘앙스가 있다. 이로부터 '정의하다', '명확하게 하다'로 번역할 수 있다. 디자인 현장에서는 제품으로 해결하고 싶은 문제를 명확하게 하거나, 대상으로 하는 사용자층을 정할 때 자주 사용한다. 그 밖에도 글자에 드롭 섀도drop shadow(그림자 효과)를 주어 눈에 띄게 하는 등 '윤곽을 분명하게 한다'는 의미도 있다.

Let's start by **defining** the problem the product is solving.

제품으로 해결하려는 문제를 명확히 하는 것부터 시작합시다.

It's important that we **define** the audience of our product.

우리 제품의 타깃 오디언스를 정의하는 것이 중요합니다.

She **defined** the text by adding a white layer beneath it.

그녀는 글자의 윤곽을 분명하게 하려고 밑에 흰색 레이어를 추가했어요.

definition 명 정의
definite 형 명확한, 분명한
definitely 부 확실히, 틀림없이

assume 동

추측하다, 가정하다

assume은 확증은 없지만, 지식과 경험을 바탕으로 하여 믿는다는 의미에서 '추측하다', '가정하다'로 번역한다. 프로젝트 초반에 아직 데이터는 없지만, 예상되는 사용자에 대해 이야기할 때나, 어떠한 문제가 있어서 그 원인에 대해 자신이 짐작하는 이유를 이야기할 때 등에 사용할 수 있다.

We **assume** our target audiences are females, 20-30 years old.

우리의 타깃 오디언스는 20~30세 여성이라고 생각합니다.

Let's not **assume** what the users want.

사용자가 원하는 것을 어림짐작하지 맙시다.

Assuming that the growth rate will be sustained throughout the weekend, we are on track to hitting our goal for this month.

주말 내내 성장률이 유지된다고 가정하면, 이번 달 목표는 달성할 수 있을 듯해요.

customer / user / audience의 차이

customer는 물건을 사거나 서비스를 받는 고객을 말하며, 온라인 숍에서 쓰이는 일이 많다. user는 유료, 무료를 불문하고 소프트웨어나 앱 사용자를 말한다. audience는 마케팅 용어로, 기업이 의사소통하는 사람들을 가리킨다. 예를 들어 아직 상품은 구매하지 않았지만, 사이트를 방문하는 사람을 말한다.

assumption 명 가정, 상정 **assuming that~** ~라고 가정하면

aim 동

목표로 하다, 지향하다

aim은 목표물을 향해 총을 겨누는 것을 나타낸다. 표적 대신에 무엇인가 달성하고 싶은 일을 겨냥함으로써 '목표로 하다', '지향하다'로 번역할 수 있다. 회사나 제품이 달성하고자 하는 목표에 대해 이야기할 때 사용한다.

We're **aiming to** complete a new product within the year.

올해 안에 새로운 제품을 완성하는 것을 목표로 하고 있어요.

Let's **aim to** hit one million MAUs this month.

월말까지 활성 사용자 100만 명 달성을 목표로 합시다.

This app is **aimed at** busy working parents who need help keeping track of their errands.

이 앱의 목적은 바쁜 맞벌이 부모들의 일정 관리를 돕는 것입니다.

MAU란

어느 기간 내에 서비스를 이용한 사용자를 활성 사용자(액티브 유저)라고 부른다. MAU는 Monthly Active Users의 약자로 월간 활성 사용자 수를 말한다.

aimless 형 목적 없는, 막연한
aimlessly 부 목적 없이

achieve 동

획득하다

achieve는 '획득하다'라는 의미인데, 시간을 들이고 노력해서 손에 넣는다는 뉘앙스가 있다. '목표를 달성하다', '성공을 거두다'와 같은 표현으로 쓸 수 있다.

We need to make a plan to **achieve** the goals.

목표를 달성하기 위한 시책을 생각해야 합니다.

What are some things we can do to **achieve** a higher level of customer satisfaction?

보다 높은 고객 만족도를 획득하기 위해 우리가 할 수 있는 일은 무엇일까요?

How can we **achieve** success in the product through design?

어떻게 해야 디자인을 통해 제품이 성공을 거둘 수 있을까요?

achievement 명 성과, 업적
achievable 형 달성 가능한

engage 동

끌어당기다

'약혼하다', '서약하다', '관련시키다'라는 의미도 있는 **engage**는 약속을 하고 단단히 관계를 맺는다는 뜻을 내포한 말이다. 여기서 약속을 하는 상대가 사용자라면 브랜드나 제품에 애착을 갖고 사용한다는, 즉 '끌어당긴다'는 의미로 사용할 수 있다.

How can we make changes to this landing page so that it **engages** more interest from potential customers?

랜딩 페이지를 어떻게 변경해야 잠재 고객을 끌어들일 수 있을까요?

We are hosting a meetup to **engage with** members of the user community.

우리는 사용자 커뮤니티 멤버들과 교류하려고 밋업*을 개최해요.

* 공통 관심사를 가진 사람들을 쉽게 모으고 커뮤니티를 운영할 수 있도록 한 미국 플랫폼 서비스 Meetup(밋업)에서 비롯된 말로, 공통 관심사를 가진 사람들의 모임 전반을 가리킨다. 비즈니스에서는 주로 설명회, 콘퍼런스 등을 말한다.

[명사로서의 예문]

We will review the topic with our client during a future **engagement**.

다음 약속 날짜에 클라이언트와 함께 이 주제를 재검토할 것입니다.

engagement 명 약혼, 약속, 대처, 좋은 관계

convey 동

전하다

'물건을 나르는' 것을 convey라고 하는데, 사상이나 감정 등을 '전한다'는 의미도 있다. 사용자에게 브랜드나 제품의 메시지를 전할 때 사용할 수 있다. '목적지에(사용자에게) 마음을 나른다'고 생각하면 어떠한 단어인지 이해하기 쉬울 것이다.

We need a brand statement to **convey** our vision **to** users.

사용자에게 우리의 비전을 전하기 위한 브랜드 스테이트먼트가 필요해요.

Our brand voice **conveys** a sense of friendliness.

저희의 브랜드 보이스는 친근한 인상을 줍니다.

The user wrote to us **conveying** discontentment with the refund policy.

그 사용자의 글에서 환불 정책에 대한 불만이 전해졌어요.

brand statement란

브랜드가 내세우는 이념이나 사명, 가치관을 간결하게 나타낸 글을 말한다. 경쟁 상대와 비교했을 때 무엇이 다른지, 사용자에게 어떠한 가치를 전달할지를 문서로 명백하게 함으로써 제품을 설계할 때 중요한 지침이 된다.

conveyance 명 전달, 전언, 수송, 운반
conveyer 명 (정보, 감정 등을) 전달하는 것, 컨베이어 벨트

meaningful 형

값어치가 있는, 의미가 있는

meaningful은 의미나 가치가 가득함을 나타낸다. '값어치가 있는', '의미가 있는'으로 번역하는 경우가 많고, 여기에는 '중요한 가치가 있다'는 뉘앙스가 포함된다. UX를 디자인하는 것이 당연해지자, 기능적이고 사용하기 쉬울 뿐만 아니라 사람들에게 가치가 있는 경험을 설계하는 것도 중요해졌다.

Our app will provide a **meaningful** impact on society by helping people eat healthier.

우리 앱은 건강한 식생활을 하도록 도와줌으로써 사회에 중요한 가치를 제공합니다.

How might we design a survey that will give us **meaningful** insights?

값어치 있는 견해를 얻을 수 있는 설문지를 만들려면 어떻게 해야 하죠?

Participating in the design competition was **meaningful** to me.

디자인 공모전에 참가하는 것은 저에게 의미 있는 일이었어요.

mean 동 의미하다, 나타내다
meaning 명 의미, 의도, 의의, 가치
meaningfully 부 알기 쉽게, 값어치 있게

lack 동

부족하다

lack은 '부족한', '결여된' 상태를 나타낸다. 폭넓은 상황에서 사용할 수 있는 말인데, 예를 들면 제품의 기능이 빠져 있거나 설명이 부족하다고 말할 때 사용할 수 있다. 사람과 물건 모두 주어로 쓸 수 있다.

The current app **lacks** significant features.

현재 앱에는 중요한 기능들이 빠져 있습니다.

The landing page is **lacking** a compelling explanation on why our product is appealing.

랜딩 페이지에 우리 제품의 매력에 대한 강렬한 설명이 부족합니다.

We **lack** the time needed to add this feature.

이 기능을 추가하기에는 작업 시간이 부족합니다.

lack of~ ~부족 예) lack of experience (경험 부족)

intuitive 형

직관적인

intuitive는 '직관적인'이라는 의미이다. 원래는 'intuitive to use'의 형태로 사용했지만, 지금은 이 한 단어만으로도 컴퓨터나 앱이 '직관적으로 사용하기 쉽다'고 표현할 수 있다. 특히 소프트웨어를 다루는 사용자를 염두에 두고 논의할 때 많이 나오는 말이다.

The competitive product is **intuitive**.
이 경쟁 상품은 직관적입니다.

I would like to make the website **intuitive**.
이 웹 사이트를 직관적으로 사용하기 쉽게 만들고자 합니다.

Although that app is **not intuitive**, millennials are attracted to it.
그 앱은 비록 직관적이지는 않지만 밀레니얼 세대를 매료했습니다.

intuitive vs. shareable
UI를 만들 때 직관적으로 사용하기 쉬운 것 vs. 다른 사람에게 공유하고 싶어지는 것을 두고 논쟁이 벌어지기도 한다. sharable이란 한눈에 이해하기 어려워서 사용법을 익힌 사람에게 강한 인상을 남기며, 다른 사람에게 보여 주거나 알려 주고 싶어지는 것을 의미한다. 직관적인 UI와 공유하고 싶어지는 UI, 당신은 어떤 것을 만들고 싶은가?

반 부정형은 **not intuitive** 외에도 **unintuitive, non-intuitive**가 있다.

clarify 동

(불명료한 것을) 분명하게 하다

프로젝트에 대한 설명을 들은 후에 궁금한 점이 있을 수 있다. 그럴 때 '분명히 하다', '확실히 하다'라는 의미의 **clarify**를 사용해서 확인할 수 있다. **clarify**는 버터 등에서 불순물을 분리하여 투명하게 만들어 '맑게 하다'라는 의미로도 쓰인다. 쓸데없는 것을 제거하고, 사물이 명확해지는 이미지를 상상해 보자.

Sorry, I don't understand, could you please **clarify** that?

죄송합니다. 이해를 못 했어요. 자세히 설명해 주시겠어요?

Just to **clarify**, we should complete the new product within this year. Is that right?

명확하게 해 두고 싶어서요, 우리가 올해 안에 새로운 제품을 완성해야 한다는 말이죠?

[명사로서의 예문]

The design lead asked if the team needed any further **clarification** to the design.

리드 디자이너가 팀에게 디자인에 대한 설명이 더 필요한지 물었습니다.

clarification 명 해명, 설명

Phase

2

brainstorm

팀으로 아이디어 생각하기

제품의 문제점과 목표가 명확해졌다면,
느닷없이 디자인 작업에 착수하는 것이 아니라
브레인스토밍을 한다. 준비 작업으로서 성공
사례를 수집하거나 팀이 모여 서로 아이디어를
낼 때 편리한 영어를 살펴보자.

brainstorm 동

(그룹으로) 아이디어를 생각해 내다

브레인스토밍이라는 말을 들어 본 적이 있을 것이다. 이는 여러 사람이 모여 서로 문제를 해결할 아이디어를 내는 것을 말한다. 디자인 과정에서는 문제를 정의한 후 팀원들이 모여 각자의 아이디어를 공유하고 논의함으로써 혼자 생각하는 것보다 많은 안이 나오기를 기대할 수 있다. **brainstorm**은 '브레인스토밍하기'를 가리키는 동사이다.

Let's **brainstorm** a hotel booking screen.
호텔 예약 화면에 대한 아이디어를 모두 함께 생각해 봅시다.

We should **brainstorm** brand names together.
브랜드명 아이디어를 다 같이 생각하는 편이 좋겠어요.

디자이너가 자주 하는 브레인스토밍 기법

디자이너가 자주 사용하는 브레인스토밍 기법 중에 "Crazy 8s"라는 것이 있다. 무지 인쇄용지를 여덟 개의 칸으로 나누고, 한 칸에 하나씩 아이디어를 그린다. 보통 5분씩 3회 정도 세션을 실시하여, 각 세션마다 각자의 아이디어를 발표한다. 하나의 칸이 크지 않은 점이 포인트로, 자세하게 그려 넣기보다는 짧은 시간에 많은 아이디어를 내는 데에 집중할 수 있다.

brainstorm 명 번뜩임
brainstorming 명 브레인스토밍

facilitate 동

원활하게 하다, 촉진하다

회의를 원활하게 진행하는 '퍼실리테이션'이라는 말*로 기억하는 사람이 있을 수도 있다. **facilitate**는 복잡한 사물을 알기 쉽게 하여 원활하게 진행되도록 돕는 것을 의미한다. 이로부터 '촉진하다'라고도 번역할 수 있다.

* 'A씨가 리더로 어사인(assign)됐다', '협업처의 컨센서스(consensus)를 얻어내야 한다'처럼 비즈니스 용어로 영단어를 섞어 쓰는 경우가 종종 있다.

I'm going to **facilitate** this brainstorming session.

제가 이 아이디어 제안 회의의 진행을 맡겠습니다.

How might we **facilitate** comments on blogs?

어떻게 하면 블로그에 댓글이 달리도록 촉진할 수 있을까요?

facilitation 명 용이하게 하기
facilitator 명 촉진하기, 일의 진행을 촉진하는 사람, 퍼실리테이터

gather 동

모으다

gather는 흩어져 있는 것들을 '한곳에 모은다'는 것이다. '정보를 모은다'는 의미도 있어서 사용자들의 피드백을 모을 때 쓰는 경우가 많다. 또 모임 등 사람들이 한데 모이는 것을 gathering이라고 한다.

팀으로 아이디어 생각하기

We might want to **gather** information on the new features that people desire.

사람들이 원하는 새로운 기능에 관해 정보를 수집하는 편이 좋을지도 모릅니다.

I'll **gather** some feedback on the app.

제가 앱에 대한 피드백을 모을게요.

I'm **gathering** everyone tomorrow for a meeting to plan our project road map.

내일 모두를 모아서 프로젝트 로드맵을 기획할게요.

[명사로서의 예문]

I met many designers at last night's design **gathering**.

어젯밤 디자인에 관한 모임에서 많은 디자이너를 만났어요.

gathering 명 모임, (치마 등의) 주름

collect 동

(같은 종류의 것을) 모으다

collect도 gather와 마찬가지로 '모으다'로 번역할 수 있는데, 의도적으로 같은 종류의 것들을 선별해서 한곳에 모은다는 의미가 있다. 한국어에서도 우표 수집 등 특정 카테고리의 것을 수집할 때 컬렉션이라는 말을 사용한다. 디자인 업무에서는 디자인에 착수하기 전에 영감을 받은 사례를 모을 때 사용한다.

Did you **collect** any examples of other apps doing it well?

다른 잘된 앱의 사례를 모았나요?

I **collected** the inspiration for the animation in the project folder.

애니메이션에 영감을 줄 만한 것들을 이 프로젝트 폴더에 모았습니다.

collection 명 컬렉션, 모으는 것, 작품집
collector 명 수집가
collective 명 집단, 공동체
collective 형 공동의, 종합적인

tailor 동

만들다, ~에 맞춰서 만들다

재봉사를 테일러tailor라고 부르는데, **tailor**가 동사가 되면 '사람이나 목적에 맞게 만든다'는 의미도 가진다. 옷을 만들 때처럼 개개인에 따라 맞춤형으로 만들어 낸다는 뉘앙스가 있다.

We'll make a product **tailored** for tourists.

관광객을 위한 제품을 만듭니다.

The AI **tailors** a list of recommended items based on the user's taste.

AI가 사용자의 취향에 맞춘 추천 상품 목록을 작성합니다.

tailor의 유의어

아래에 쓰인 **customize**는 자신의 취향과 개별적인 니즈에 따라 표시할 정보, 색, 레이아웃 등을 변경하는 것을 나타내며, tailor보다도 사용자가 원하는 바를 직접적으로 실현해 준다는 의미가 강해진다. 그렇기에 사용자 자신이 주어가 되는 경우도 많다. **personalize**는 개인에 따라 변경하거나 다시 만드는 것이다. 개인화personalization라는 마케팅 용어가 되었듯이 사용자 정보를 바탕으로 최적의 콘텐츠를 제공하는 방식에서 자주 사용된다.

tailored 형 맞춤의, 꼭 맞는, 맞춰 만들어진

유 **customize, personalize**

hinder 동

방해하다

hinder는 무언인가를 달성하는 것을 '방해하다', '훼방을 놓다'를 의미하는데, UX에 대해 설명할 때 편리하다. 한국어로 번역할 때는 '(경험을) 망친다'고 할 수도 있다. 평소 대화 중에 사용하는 빈도가 높지는 않지만, 만든 디자인이나 아이디어에 대해 논의할 때 쓸 수 있다.

Mobile ads often **hinder** users **from** scrolling on pages.
모바일 광고는 스크롤하는 데 방해되는 경우가 많습니다.

The user experience is **hindered** by unrelated information.
무관한 정보가 UX를 망쳤어요.

논의할 때는 반드시 이유를 설명하자

예문으로 말하자면 'from'이나 'by' 뒤에 이어지는 부분이 포인트로, '무엇이 사용자를 방해하는가?'를 말할 수 있게 되는 것이 중요하다. 미국에서 일을 시작한 뒤로, 일본에서 일할 때에 비해 '왜?'라는 이유에 대해서 질문받는 일이 많아진 듯하다.

hindrance 명 방해되는 것, 방해

earn 동

얻다, 획득하다

earn은 노력해서 무엇인가를 손에 넣는다는 의미가 있다. 대표적인 예가 'earn money(돈을 벌다)'이다. 게임 등에서 점수를 획득하거나 목표 달성 배지를 받는 것을 나타낼 때 찰떡궁합인 말이다.

What if users **earn** stars when they win against an opponent?

경쟁자를 이기면 사용자가 별을 얻는 것은 어때요?

As you complete courses, you can **earn** more points and badges.

코스를 완료할 때마다 추가 점수와 배지를 획득할 수 있습니다.

He has **earned** the respect of his co-workers.

그는 동료들로부터 존경을 받고 있습니다.

reveal 동

(숨겨져 있던 것을) 표시하다

'밝히다', '폭로하다'라는 의미의 **reveal**은 베일을 벗긴다는 어원에서 온 것이다. '숨겨져 있던 것'을 '표시하다', '드러내다'를 나타낸다. 따라서 게임 앱에서 단계를 클리어할 때마다 새로운 단계가 표시되거나, 숨어있던 디자인 요소를 표시할 때 딱 맞는 표현이다.

When a user unlocks a new level, let's **reveal** the new stage.

사용자가 새로운 레벨을 해제하면 새로운 단계를 표시합시다.

Users must choose which of their cards to **reveal** at the beginning of their turn.

사용자는 자기 차례가 오면 어떤 카드를 표시할지 골라야 합니다.

Card UI can be expanded to **reveal** more content.

카드형 UI는 펼쳐져 더 많은 콘텐츠를 표시할 수 있습니다.

Readers will tap a button to **reveal** more content.

독자가 버튼을 터치하면 더 많은 콘텐츠가 표시됩니다.

revelation 명 의외의 새로운 사실, 발각

prompt 동

촉구하다

사용자에게 어떤 동작을 하도록 '촉구하거나', 사용자의 행동을 '자극할' 때 사용할 수 있는 말이 prompt이다. 어떤 일을 빨리하도록 서두르게 하거나 재촉하는 것을 나타내며, 형용사로는 '신속한'이란 의미가 된다. 디자인에서는 대화 상자를 표시하는 등 요구하는 액션이 명확하게 보이는 형태가 되었을 때 사용한다.

The app **prompts** users **to** rate it upon the completion of a level.

한 단계를 클리어했을 때 사용자에게 앱에 대한 평가를 촉구합니다.

New users are **prompted to** set up their username and photos.

신규 사용자에게 사용자 이름과 사진을 설정하도록 촉구합니다.

사용자에게 앱을 평가받는 적절한 타이밍

사용자에게 무엇인가 액션을 촉구할 때는 타이밍이 중요하다. 예를 들어, 앱 평가를 받는 것은 게임을 클리어했을 때나 무엇인가 작업을 마쳤을 때 등 만족감을 느끼는 타이밍에 촉구하는 편이 효과적이다.

prompt 형 신속한, 기민한, 즉각적인, 시원시원한
promptly 부 즉각적으로

defer 동

뒤로 미루다, 남의 판단에 따르다

defer는 '뒤로 미루다', '연기하다'라는 의미인데, 'defer to 사람'으로 쓰면 '다른 사람의 판단에 맡기다', '판단에 따르다'라는 표현이 된다. 이 단어는 다른 것을 우선시한다는 뜻이 내포되어 있다. 여럿이서 제품을 만들다 보면 다양한 의견이 나오는데, 경험이 더 많은 사람이나 엔지니어 등 다른 분야의 전문가에게 판단을 맡길 때 쓸 수 있다.

We'll have to **defer** making a decision until we can all discuss this in person.

전원이 직접 논의할 수 있을 때까지 의사 결정은 미루는 편이 좋겠어요.

I'll **defer** to the product manager to decide if we should add this feature or not.

이 기능의 추가 여부는 프로덕트 매니저의 판단에 맡기겠습니다.

I'll **defer** to the engineer for any implementation methods.

구현 방법은 엔지니어에게 맡기겠어요.

deferment 명 연기
deference 명 복종, 존경, 경의

브레인스토밍에서 사용할 수 있는 표현

브레인스토밍을 할 때는 여러 명이 모여 서로 아이디어를 내놓는다. 여기서는 포스트잇에 쓴 자신의 아이디어를 발표하거나 다른 참가자의 발표를 바탕으로 의견을 나눌 때 쓰기 좋은 문구를 소개하겠다.

문제 제시하기

아이디어를 내기 전에 참가자 전원이 어떠한 문제에 대처할 것인지, 무엇을 위해 디자인할 것인지 공통된 인식을 가져야 한다. 브레인스토밍의 문제 제기에서 효과적인 문구는 "How might we…? (어떻게 하면 우리가 …를 할 수 있을까?)"이다. 디자인 컨설팅 회사인 IDEO가 제창했으며, 효과적으로 아이디어를 도출하기 위한 질문이다.

How might we provide recipes and dinner ideas for busy working people?

어떻게 하면 바쁜 사회인에게 레시피와 저녁 아이디어를 제공할 수 있을까요?

How might we educate users about healthy foods?

어떻게 하면 사용자에게 건강한 음식을 알려줄 수 있을까요?

자신의 아이디어 발표하기

아이디어를 발표할 때는 몇 가지 아이디어가 있는지, 그 아이디어는 몇 번째인지, 무엇에 관한 아이디어인지를 먼저 말해 두자. 듣는 사람이 발표의 전체상을 파악하기 쉬워지고, 이후의 설명이 더 쉽게 전해진다.

I have two ideas. The first one is… The second one is…

저는 두 가지 안을 생각했어요. 첫 번째 안은… 다음 안은…

My ideas are basically about interactions.

제 아이디어는 기본적으로 상호 작용에 관한 것입니다.

말로만 설명하기 어려울 때는 그려서 보여주는 것도 방법이다.

Here's my idea.

(스케치 등을 보여 주면서) 이것이 제 아이디어예요.

자신의 아이디어가 화제에서 벗어날지도 모른다고 말해 두고 싶은 경우도 적지 않다.

It might be a little off-topic but I have an idea about the user flow.

화제에서 약간 벗어날지도 모르지만, 사용자 흐름에 관한 아이디어가 있어요.

I'm not really sure this is exactly related, but...

이것이 완전히 관련된 화제인지 모르겠지만...

좋은 아이디어가 떠오르지 않거나 자신 있게 발표할 수 없을 때는 그 사실을 미리 말해 두고 싶은 경우도 있다.

I have a bad idea.

별로인 아이디어가 하나 있어요.

This might be a terrible idea though.

형편없는 아이디어일 수도 있지만요.

질보다 양을 중시하기

'너무 당연한 얘기인가? 내가 틀린 건 아닐까?'라고 생각되는 단순한 아이디 어라도 발표하자. 아무리 사소한 것이라도 새로운 아이디어가 떠오르는 계기 가 될 수 있다. 완벽한 아이디어를 목표로 하기보다 가능한 한 많은 아이디어 를 내 보자. 다른 참가자도 이러한 불안을 느끼고 있을 수 있다. 일부러 별로인 아이디어를 내면 당신 다음 차례인 사람이 발표하기 쉬워지는 효과도 있으므 로, 단순하다고 해서 발표를 사릴 필요는 없다.

자신의 발표를 매듭짓기

자신의 발표를 마무리하기 위한 관용구이다. 자신의 발표가 끝났음을 알려줌으로써 다른 사람이 발표를 시작할 수 있다.

That's it. / That's all.

이상입니다.

That's all from me.

제 얘기는 여기까지입니다.

These are my thoughts.

제 생각은 그렇습니다.

다른 사람의 아이디어에 반응하기

브레인스토밍의 원칙 중에 '그 자리에서 판단 내리지 않기(Defer judgement)'가 있다. 비판을 포함하는 판단은 자유로운 발상에 방해 가 된다. 아이디어가 좋고 나쁨을 판단하는 것이 아니라 팀으로서 최 대한 생각나는 아이디어를 많이 만들어 내는 것이 목적이다. 따라서 중요한 것은 그 자리의 분위기이다. 누군가가 발표한 후에는 긍정적 인 반응을 표현하면 좋다.

That's a good idea!

그것 참 좋은 생각이네요!

Interesting idea.

재미있는 아이디어예요.

That makes sense!

그렇군요!

I like his/her ideas.

그/그녀의 아이디어가 마음에 들어요.

I agree with his/her idea.

그/그녀의 아이디어에 찬성합니다.

I couldn't agree more!

대찬성입니다!

부정(couldn't)인데 동의의 표현이라고?

부정(couldn't)하는 말로 동의를 표현한다니 의아할 수도 있다. I couldn't agree more는 '이 이상으로 동의할 수 없다'라는 말이므로 '최대한으로 동의한다', 즉 대찬성이라는 뜻이 된다.

브레인스토밍의 아이디어는 간단한 스케치이거나 포스트잇에 한마디만 적은 경우가 많다. 다른 사람의 아이디어 중에서 이해 못한 것은 확인하자.

Could you explain a little more?

조금 더 설명해 주시겠어요?

What do you mean exactly?

구체적으로 무슨 의미인가요?

아이디어를 발전시키기

브레인스토밍에서는 다른 사람의 아이디어에 영향을 받아 새로운 아이디어를 창출하는 것이 권장된다. "But(하지만)"과 같은 부정하는 문구를 사용하지 않도록 조심하자. 다른 사람의 아이디어에 찬동한 다음에 아이디어를 변형하거나 조합해 보자.

In addition to what he/she just said, here's another idea.

그/그녀가 지금 말해준 것에 더해서 이런 아이디어도 있어요.

Building on the idea, another idea came to my mind.

그 아이디어를 바탕으로 다른 아이디어가 떠올랐어요.

Picking up on the idea of educational content, we could combine it with quizzes.

학습 콘텐츠에 대한 아이디어에 덧붙이자면, 그것을 퀴즈와 결합할 수 있을 것 같습니다.

What about combining the quizzes idea and video chats?

그 퀴즈에 대한 아이디어와 영상 채팅을 결합하는 것은 어떨까요?

What if we combine the recipe videos idea and a weekly calendar?

그 레시피 영상에 대한 아이디어와 주간 달력을 조합하면 어떨까요?

Maybe you could get new recipes at the beginning of the week.

주초에 새로운 레시피를 받게 할 수도 있죠.

화제를 되돌리거나 확인하기

대화가 고조되면서 이야기가 주제를 벗어나거나 화제의 변화에 따라 갈 수 없게 될 때도 있다. 옆길로 샜던 이야기를 원래대로 되돌리거나 지금 무슨 이야기를 하고 있는지 확인해 보자.

I want to go back to what we were talking about a few minutes ago.

몇 분 전에 이야기했던 화제로 돌아가고 싶어요.

Can we go back for a few seconds?

잠깐 아까 이야기로 돌아가도 될까요?

Let's go back to the topic.

하던 이야기로 돌아가죠.

I'm a little confused. What were we talking about?

조금 헷갈리는데요. 무슨 이야기 중이었죠?

디자이너라는 직종의 특성상 아이디어와 디자인을 발표하거나 리서치 세션을 진행하는 등 미팅에서 이야기할 기회가 많은 입장이다. 지금까지 소개한 관용구는 브레인스토밍뿐만 아니라 다양한 미팅에서 사용할 수 있으니 활용해 보자.

Column 1
'서투른 영어'와 마주할 때가 왔다

영어를 못해서 열등감을 느끼던 10대, 20대

중학교 시절 2년 반 동안 등교를 거부한 채 지냈던 나는 영어의 기초를 배울 기회를 의도치 않게 놓치고 말았다. 흔히들 최소한으로 필요한 영어 교양을 가리켜 '중학교 수준의 영어'라고 말하는데, 중학교에서 무엇을 배우는지를 몸소 경험하지 않았던 나에게 '영어'는 거북하다는 인식과 함께 거리를 두게 되는 존재였다. 특히 처음 반년 동안만 다녔던 중학교에는 외국에서 살다 오거나 영어를 잘하는 동급생들이 많았다. 애초에 열등감을 느끼기 시작한 데에는 주변인들에 비해 서툴렀던 괴로운 경험이 깔려 있었다.

중학교를 졸업하고 폭넓은 전공과목 커리큘럼을 갖춘 고향의 한 고등학교에 진학했다. 만화, 음악, 패션 같은 전공과목 중에서 자신이 배우고 싶은 과목을 선택할 수 있는 조금 특이한 학교로, 그만큼 일반적인 과목 수업이 적고 영어 수업도 많지 않았다. 자연스럽게 영어를 접할 기회를 잃으면서 미술 대학 입시에 도전했을 때도 필기시험이 없는 전형을 선택했고, 여하튼 10대는 영어를 피해 다니며 보냈다.

20대에 접어들어 광고 대행사에서 일하게 되면서부터 영어와 재회하게 되었다. 매년 프랑스에서 개최되는 국제 크리에이티비티 페스티벌 '칸 라이언즈'(세계 3개 국제 광고제 중 하나)에 영칸(일본에서 '영 라이언즈'를 부르는 통칭)이라는 젊은 크리에이터가 참가하는 공모전이 있다. 참가 조건은 2인 1조일 것, 그중 한 명은 영어를 할 줄 알 것이었다.

근무하던 회사로서는 될 수 있는 대로 많은 사람을 보내고 싶었기에 나와 함께 팀을 이룰 상대를 찾아 주었다. 그렇게 찾은 사람은 영어가 원어민 수준이고 반대로 일본어가 그다지 능숙하지 않은, 해외에서 태어나 자란 일본분이었다. 우리는 서투른 영어와 일본어로 대화하면서 과제에 임했다. 결과는 제대로 망했는데, 그보다는 눈앞에 있는 상대와 의사소통이 잘 되지 않는다는 사실이 더 답답했던 기억이 난다. 한편, 이 일은 내가 처음으로 영어 화자인 사람과 오래 지낸 경험이기도 하고, 영어로 의사소통을 할 수 있는 사람이 되고 싶다고

처음으로 생각한 순간이기도 했다.

그때까지는 영어를 못 한다는 사실을 막연하게 부끄러워하며 부정적인 마음만을 가졌던 내가, '이 사람과 이야기를 하고 싶다', '국제 공모전에 참가할 수 있는 능력을 갖추고 싶다'라고 생각하게 되었다. 영어를 통해 무엇을 하고 싶은지가 구체적으로 보인 순간이었다.

기초부터 배워야 하는 자신이 부끄러웠다

그 후에도 해외 크리에이티브 페스티벌에 몇 번인가 방문할 기회가 있었고, 영어를 잘하는 크리에이터 친구의 레슨을 받기도 했다. 구체적인 상황을 상정하여 '해외 행사에서 만나는 크리에이터와의 인사법'을 배우기도 했지만, 당연히 대본처럼 한 사람 한 사람이 무슨 말을 할지 정해져 있지 않고, 배운 예문이 그대로 나오는 일도 없었다. 하나라도 예상하지 못한 말이 튀어나오면, 그것만으로 머리가 새하얗게 되는 상황이 반복되었다. 게다가 강연에서 단상에 오른 사람이 영어로 무엇을 말하는지 일절 알 수 없었고, 끝난 후에 주변에서 '그 부분이 좋았다'며 대화하는 데 따라갈 수도 없었다.

결국, 계속 배워 보려고는 했지만 끝내 성공하지 못한 채로 20대를 보냈다. 내 무엇이 부족하고, 어디서부터 공부를 시작해야 할지도 몰랐던 시기였다. 중학교 수준의 영어, 즉 최소한의 교양(이라고 여겨지는 기초)을 가지지 못했던 나는 그런 것도 모르는 자신이 부끄럽게 여겨져 주위에 모른다는 사실을 털어놓지 못했다. 무엇을 배워야 할지도 막막한 채, 무엇보다도 영어가 거의 늘지 않고 시간만 지나갔다.

중학교 수준부터 다시 시작하다

그랬던 내가 서른 살이 되어서 뜬금없이 미국에 살게 된다. 20대의 끝무렵에 광고 대행사를 그만두고 잠시 휴가를 내서 해외여행이라도 하려고 방문한 곳이 샌프란시스코였다. UI 디자이너로서, 나도 이용

중인 많은 앱과 서비스를 만들어 내는 실리콘밸리와 샌프란시스코라는 땅은 성지 같은 곳이었다. 머무는 동안 아는 사람의 연줄로 Google(구글)과 Pinterest의 오피스, 그리고 스탠퍼드대학교 같은 장소를 방문했다. 어느 곳에서나 탁 트인 느낌이 들었고 오피스에서는 재미와 여유로움이 느껴져서 일하는 환경이 매우 매력적으로 보였던 것을 기억한다.

당시 방문했을 때는 커피 주문조차 혼자서 제대로 할 수 없었고, '이런 곳에서 디자이너로 일하려면 상상할 수 없을 정도로 영어를 잘해야겠구나'라는 생각에 아득히 먼 인연처럼 느껴졌다. 그러나 내 생각과는 달리 그 방문을 계기로 현지에서 소프트웨어 엔지니어로 일하는 친구와 결혼하여, 다음 해에는 이주가 현실이 되었다.

미국에서 살게 되었으니 현지에서의 생활을 생각하여 본격적으로 영어를 공부하겠다고 마음먹자 이전보다 더한 위기감이 찾아왔다. 부끄러운 마음을 버리고 '중학교 수준의 영어를 제대로 이해하기'를 첫 번째 목표로 삼았다. 중학교 영문법 다시 배우기를 주제로 다룬 책과 교재를 찾아보니 종류가 많았고, 그중에서 내가 손에 든 것은 《Mr. Evine의 중학교 영문법을 수료하는 반복 학습Mr. Evineの中学英文法を修了するドリル》(ALC 출판)이라는 책이었다. '중학교 3년을 30일 만에 되찾자!'라고 쓰인 캐치프레이즈에 마음이 끌렸기 때문이다. 번번이 좌절했던 나였지만, 이것만은 꼭 해내리라 다짐하고 도전했다.

책을 다 마치자, 내가 이제껏 영어 회화 문구를 달달 외웠을 뿐 문법에 대해서는 거의 이해하지 못했다는 사실을 깨달았다. 문법을 이해하지 못하고 문구만 외우는 것은 마치 물을 채우는 데 소쿠리를 쓰는 것과도 같았다. 지금까지 통째로 외우려던 예문을 문법에 근거해서 읽어 보니 '그런 의미였구나', '이 단어만 바꾸면 다르게도 쓸 수 있겠어' 하고 응용하는 방법을 알게 되어 다음 학습에서 활용할 수 있는 기초를 다질 수 있었다. 겨우 물을 채울 수 있는 그릇을 구하게 되었다.

아이로 돌아간 것 같았던 첫 해외 생활

미국에서의 일상생활에서 마주하게 된 문제는 단순히 영어 회화에만 국한된 것이 아니었다. 처음 살기 시작했을 당시에는 슈퍼마켓에 가는 것도 마음이 내키지 않았다. 계산대에 줄을 서려면 어디에서 줄을 서야 하는지, 계산할 때 신용카드를 어떻게 해야 하는지— 낯선 언어의 세계에서 산다는 것은 마치 자신이 아무것도 모르는 아이로 돌아가는 것과 같은 체험이다.

슈퍼마켓의 계산대에서는 대개 점원이 "Hi, how are you?" 하고 말을 건다. 갑자기 질문을 받으면 처음에는 당황스러운데, "Good, thanks." 등으로 대답하면 된다. 미국의 쇼핑백은 유료여서 "Do you need a bag(쇼핑백 필요해)?"라고 묻는 경우도 많다. 만약 자신이 가방을 가지고 왔다면 "No, thank you. I have my own bag(가방 가지고 왔어요)."라고 대답할 수 있고, 필요할 때는 "Yes, please. Thank you."와 같이 말한다.

이렇게 문장으로 써놓고 보면 아주 쉬운 이야기지만, 막상 영어 질문이 날아오면 긴장해서 뭐라고 하는지 알아듣지 못하고, 분명히 외웠던 문구도 나오지 않는다. 단순한 내용이라도 의사소통을 하려면 그 자리의 상황과 문맥을 헤아려야 하는데, 낯선 땅에서 그 정보들을 순식간에 처리하고 영어로 발화하는 것은 사실 도전적인 과제이다.

처음에는 남편이 같이 슈퍼마켓에 따라와 쥐서 계산할 때의 규칙과 사용하는 말을 배우면서 쇼핑하며 조금씩 익숙해져 갔다. 몇 달이 지나 드디어 혼자 쇼핑을 할 수 있게 되었을 때는 마치 아이가 첫 심부름을 한 것 같은 기분이었다. 그때까지 함께해 주던 남편이 나보다 더 기뻐하는 모습이 인상적이었다. 서른 살에 시작한 미국 생활은 이렇게 어린아이가 성장해 가는 듯한 단계부터 시작되었다.

Phase

3

design

설계하기

아이디어가 떠올랐다면 다음은 이제 손을
움직일 차례이다. 제품 디자인은 공동 작업이므로
다른 디자이너와 함께 만드는데, 의외로
이 단계에서도 말해야 할 것이 많다.

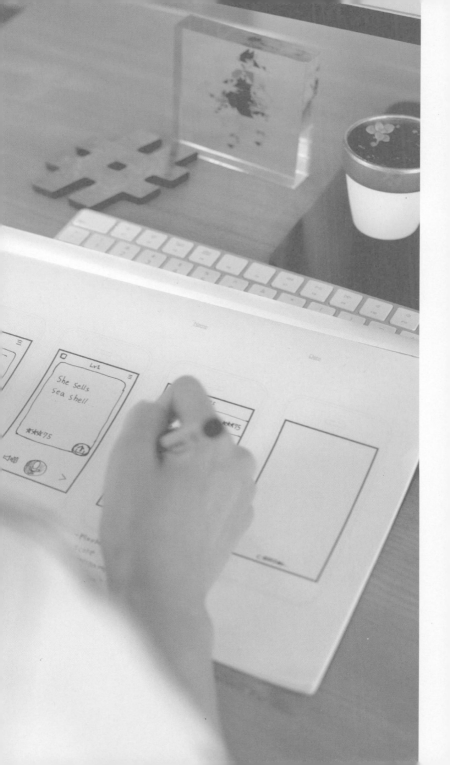

design 동

설계하다

'디자인을 제작하다'처럼 명사로 다루는 경우가 많은 **design**은 동사로도 쓸 수 있다. 디자인이라는 말에는 외형이 좋은 무엇인가를 만든다기보다 어떤 논리와 구조를 계획한다는 의미가 다분히 포함되어 있어 '설계하다'로 번역하는 편이 더 잘 전달된다.

I will **design** a wire-frame for the dashboard.

대시보드 화면의 와이어프레임을 설계할게요.

Which screen are you **designing** for the Hi-Fi prototype?

어떤 화면을 Hi-Fi 프로토타입용으로 설계했나요?

Lo-Fi와 Hi-Fi 프로토타입이란

Lo-Fi는 Low Fidelity의 약자로, 충실도가 낮다는 뜻이다. 이는 와이어프레임이나 페이퍼 프로토타입 등 간단한 프로토타입을 가리킨다. 그에 비해 Hi-Fi는 High Fidelity의 약자로 충실도가 높다는 뜻이다. 디자인도 완성되어 있고, 화면 전환과 애니메이션도 더해지는 등 실제 앱에 가까운 수준으로 재현된 프로토타입을 가리킨다.

design 명 디자인, 설계, 도안, 계획

prioritize 동

우선순위를 매기다

많은 아이디어와 여러 가지 작업에 '우선순위를 매기다', 특정 사물이나 일을 '우선하다'를 prioritize라고 한다. 디자인 작업으로 넘어가기 전에 브레인스토밍에서 나온 아이디어에 우선순위를 매기고, 팀으로 모여 누가 어떤 작업을 우선시할지 확인할 때 등 어느 쪽 의미로도 사용된다.

We need to **prioritize** the many ideas we came up with.

우리가 생각해 낸 많은 아이디어 중에서 우선순위를 매겨야 합니다.

I'll **prioritize** designing the mobile app over a website.

웹 사이트보다 모바일 앱 디자인을 우선시할게요.

prioritize A over B B보다 A를 우선하는
priority 명 우선 사항

audit 동

자세히 조사하다

audit은 사전을 보면 '감사監査하다'라고 쓰여 있다. 회계 검사라는 의미로 소개되는 경우가 많아 딱딱한 느낌이 들지만, 디자인 현장에서도 자주 사용한다. 제품의 품질을 높이기 위해서 현재의 디자인 요소를 전부 확인하고, 일관성이 있는지, 빠진 요소가 없는지를 '자세히 검사하다' 또는 '검사하다'가 audit이다.

I **audited** all components of the existing website.

현재 웹 사이트의 모든 컴포넌트를 파악하고 자세히 조사했어요.

We need to **audit** our brand before starting the rebranding.

리브랜딩에 들어가기 전에 우리 브랜드를 검사할 필요가 있습니다.

interface audit란

웹 사이트 및 앱의 디자인 요소를 파악하여 자세히 조사하는 것이다. 모든 화면의 스크린샷을 찍어 제목, 버튼, 이미지 등을 모으고 카테고리별로 분류함으로써 현재 적용된 디자인 스타일이 일목요연해진다. UI의 일관성을 유지하는 데 효과적이다.

explore 동

모색하다, 검토하다, 탐색하다

explore는 디자인의 다양한 방향성을 '모색할' 때 쓰인다. '탐색하다' 라는 의미도 있어 모험심을 자극하는 말이다. 답에 도달하기까지 시행착오를 겪는 모습이나 많은 정보를 돌아보며 생각을 분명하게 하려는 모습을 전할 때 꼭 맞는 말이다.

I'll start **exploring** new logo designs.

새로운 로고 디자인을 모색하기 시작할게요.

Let's **explore** alternative illustration styles that match our design.

우리의 디자인에 맞는 또 다른 일러스트 스타일을 찾아보자.

design explorations란

모색 중인 디자인 안을 'design explorations'라고 한다. 작업 중인 파일의 이름과 제목에 사용되는 경우가 많고, 여기에 있는 것은 '디자인 검토 중이에요', '아직 미완성이에요'라고 나타내는 것이다.

exploration 명 검토, 조사, 탐색
explorer 명 탐험가

lay out 동

레이아웃하다

레이아웃은 동사로도 사용할 수 있다. '레이아웃하다' 외에 '전개하다', '나란히 배치하다'와 같은 의미가 있다. 커다란 종이를 펼치고 전체를 한눈에 보는 상황을 떠올려 보자. 비즈니스 현장에서는 '계획을 짤' 때, '계획을 명확히 설명할' 때에도 **lay out**이 사용된다.

I'll **lay out** a new home screen.

새로운 홈 화면을 레이아웃할게요.

I **laid out** the wire-frames for the new app to clarify the user flow.

사용자 흐름을 확인하려고 새로운 앱의 와이어프레임을 나열했습니다.

The CEO **laid out** the plan for next year's business growth.

CEO는 내년 사업 성장을 위한 계획을 발표했습니다.

layout 명 레이아웃, 할당, 배치

mock up 동

목업을 만들다

목업은 공업 제품의 외형 디자인을 시험 삼아 만든 모형을 말한다. 소프트웨어에서도 '시작 단계의 디자인'이라는 뜻으로 쓰인다. 정지 화면 같은 것을 가리키며, 화면 전환 및 사용자와의 상호 작용 등 움직임을 포함한 시제품에는 사용되지 않는다(이러한 것은 프로토타입이라고 하는 경우가 많다). **mock up**을 동사로 쓸 때는 '목업을 만들다'로 번역하면 자연스럽다.

Could you **mock up** a calendar screen?

달력 화면의 목업을 만들어 주시겠어요?

I'll **mock** something **up** to express what I'm saying.

제가 하는 말을 전하기 위해 목업을 만들어 보도록 하겠습니다.

mock-up 명 시험 제작 디자인, 목업

distinguish 동

구별하다

distinguish에는 여러 개의 것을 '구별하다', '구분하다', '식별하다', '차이를 나타내다'라는 의미가 있다. 비슷한 형태의 아이콘과 화면 내에 있는 여러 요소를 구별할 때 사용할 수 있다. 구별할 수 있는 것은 다른 것과 비교하여 뛰어나거나 두드러진 특징이 있기 때문이다. 여기서 형용사 distinguished의 '우수한', '뛰어난'이라는 의미가 비롯되었다.

It's difficult to **distinguish between** the comment icon and the message icon.

그 댓글 아이콘과 메시지 아이콘은 구분하기가 어렵네요.

Using different background colors help to **distinguish** one element **from** another.

다른 배경색을 사용하면 요소를 서로 구별하기 쉽습니다.

[형용사로서의 예문]

She is a **distinguished** designer.

그녀는 뛰어난 디자이너예요.

distinguish between A and B A와 B의 차이를 구분하다
(3개 이상일 때는 between이 among이 된다)
distinguish A from B A와 B를 구별하다, 식별하다
distinction 명 구별, 특징
distinguished 형 우수한, 뛰어난, 두드러진
유 **differentiate** 구별하다, 차별화하다

058

duplicate 동

복제하다

기존의 것을 복사해서 완전히 똑같은 것을 만드는, 즉 '복제하다'를 duplicate라고 한다. 디자인 툴에서 디자인 요소나 파일을 복제하는 작업을 나타내는 기능명에 자주 사용되는 것을 볼 수 있다. 명사와 형용사도 철자가 똑같다. 동료 디자이너와 협력해서 작업할 때 "이거 복제해서 써."라고 말하는 경우도 많다.

Instead of creating it from scratch, please **duplicate** the template file.

새로 만들지 말고, 템플릿 파일을 복제해 주세요.

To keep the design consistent, **duplicate** the components in this design system.

디자인에 일관성을 주도록 이 디자인 시스템에 있는 컴포넌트를 복제해서 사용하세요.

duplicate 명 복제, 복사
duplicate 형 복제의, 이중의

combine 동

조합하다

combine에는 재료와 물질 등 서로 다른 무엇인가를 '조합하다', '결합하다', '혼합하다'라는 의미가 있다. 디자이너에게 친숙한 예를 들자면, 디자인 툴에 흔히 있는 기능으로, 여러 모양을 결합하는 것을 **combine**이라고 한다.

You can **combine** basic shapes to create your own icons.

기본적인 도형을 조합하여 독자적인 아이콘을 만들 수 있습니다.

[명사로서의 예문]

It's difficult to use a **combination** of Japanese and Latin typefaces in the same page.

같은 페이지에 일본어와 라틴어 서체의 조합을 사용하기는 어렵습니다.

Let's **combine** our efforts to make sure that product and company branding is consistent.

제품과 회사의 브랜딩이 일관되도록 함께 노력합시다.

combination 명 조합

combine our efforts 함께 노력하다

illustrate 동

(예시나 그림으로) 설명하다, 도해하다

illustrate는 이미지, 그래프, 예시를 사용해서 구체적으로 설명함으로써 상대방이 이해할 수 있도록 보여 주는 것이다. 따라서 '도해하다', 책이나 기사에 '삽화와 사진을 넣다' 등의 의미에 들어맞는다.

Let's add a pie chart to **illustrate** the numerical proportions.
수치의 비율을 도해하는 원그래프를 추가합시다.

The data **illustrates** the importance of faster loading times.
이 데이터는 짧은 로딩 시간의 중요성을 보여줍니다.

We might want to **illustrate** how to use the app **with** pictures.
앱을 사용하는 방법을 이미지로 설명하는 편이 더 좋을지도 모르겠네요.

The restaurant's website was **illustrated with** beautiful photos of the storefront.
그 레스토랑의 웹 사이트에 예쁜 가게 사진이 실려 있습니다.

illustration 명 일러스트, 삽화, 도해, 실제 예시

align 동

일직선으로 맞추다

왼쪽 정렬, 오른쪽 정렬 등 디자인 요소를 '일직선으로 맞출' 때 사용할 수 있는 것이 **align**이다. 예를 들면, 동료 디자이너와 디자인을 확인하면서 요소가 정렬되지 않은 부분을 발견하고 지적할 때 사용한다. 또 '의견을 조율하다', '조정하다'라는 의미도 있다. 같은 방향을 향해 보조를 맞추기에 다음 한 걸음을 함께 내디딜 수 있다는 느낌이 든다.

Can you **align** the text to the left? Center aligned is tough to read.

그 텍스트를 왼쪽으로 정렬해 주시겠어요? 가운데 정렬은 읽기 힘들어요.

This image doesn't seem to be exactly **aligned with** other objects.

이 이미지는 미묘하게 다른 오브젝트와 정렬되지 않은 듯해요.

Our team has a follow-up meeting to **align** ideas for the next product release.

다음 제품 출시에 대한 의견을 조정하기 위해서 팀 미팅을 합니다.

left aligned 왼쪽 정렬 **right aligned** 오른쪽 정렬
center aligned 가운데 정렬
alignment 명 제휴, 조정

apply 동

적용하다

'응모하다'라는 의미가 있는 **apply**이지만, 디자인에서는 '적용하다'라는 의미로 사용하는 경우가 많다. 필자는 개인적으로 브랜드 디자인과 UI를 따로 작업하다가 나중에 브랜드 컬러를 반영할 때 자주 쓴다. 그 밖에도 '이용하다', '사용하다'로 번역할 수도 있다. 어떤 생각이나 요소를 다른 것에 맞추어서 이용한다는 뜻이 담긴 단어이다.

I'm going to **apply** the brand colors to the UI.
브랜드 컬러를 UI에 적용할게요.

The logo will be **applied to** the app icon.
그 로고는 앱 아이콘으로 사용될 예정입니다.

Do not **apply** any effects such as drop shadows to the logo.
드롭 섀도와 같은 효과를 로고에 적용하지 마세요.

application 명 응용

focus 동

집중하다, 중점을 두다

focus는 카메라 렌즈의 초점을 맞출 때도 사용되듯이 하나의 점에 집중하는 것을 말한다. 사람들이 무엇인가에 집중하는 모습에 사용할 수 있을 뿐만 아니라 사물이 무엇에 중점을 두고 있는지를 설명할 때도 사용할 수 있다.

> Please **focus** your attention **on** designing the primary page.
>
> 주요 페이지 디자인에 전념하시기 바랍니다.

> I'll be **focusing on** the profile design today.
>
> 오늘은 프로필 디자인에 집중할 생각이에요.

> Wire-frames **focus on** prioritizing content and features.
>
> 와이어프레임은 콘텐츠와 기능을 우선시하는 데 중점을 둡니다.

focus 명 중심, 초점, 중점

indicate 동

가리키다

indicate는 '나타내다', '가리키다'와 같은 의미가 있다. 사용자들에게 힌트를 주거나 디자인 요소가 무엇을 가리키는지를 설명할 때 사용할 수 있다. 대상의 상태를 수치나 램프의 점등 같은 방법으로 전하는 기기를 인디케이터라고 부르듯이, 정보를 간접적으로 표현한다는 데에 가까운 뜻으로, '암시하다'라는 의미로도 사용할 수 있다. 제품 디자인에서는 긴 문장 대신에 아이콘과 상호 작용으로 사용자에게 슬며시 전달하는 경우가 많은데, 이를 다른 디자이너에게 설명할 때 **indicate**를 자주 사용한다.

Dots **indicate** how many screens there are to swipe.

여러 개의 점은 스와이프*할 수 있는 화면의 수를 나타냅니다.

* 터치스크린에 손을 댄 채 쓸어넘기거나 입력하는 것을 말한다.

The pencil icon **indicates** that a user can edit a field.

연필 아이콘은 사용자가 항목을 편집할 수 있다는 것을 의미해요.

indicator 명 지시하는 사람, 지시하는 것, 표시 계기, 지침

consider 동

숙고하다, 검토하다

제품 디자인은 여러 가지 관점을 고려한 다음 설계해야 한다. 근거와 이유를 바탕으로 '더 깊이 생각할' 때에는 consider이라는 말이 들어 맞는다. '숙고하다', '검토하다'라는 의미로, 시간을 들여 무엇인가를 판단할 때 사용된다.

We have to **consider** the touch target size.

터치 영역 크기를 심사숙고해야 합니다.

Have you **considered** adding a button?

버튼을 추가하는 것을 고려해 보셨나요?

Could you **consider** designing two different landing pages for A/B testing?

A/B 테스트를 위해 랜딩 페이지를 두 가지로 디자인하는 것을 검토해 주실 수 있겠습니까?

touch target size란

스마트폰 등의 터치스크린에서 탭 가능한 영역의 크기를 말한다. 이 크기가 너무 작으면 손가락으로 편하게 조작할 수 없다.

reconsider 동 재고하다
considering 접 ~을 고려하면, 생각해 보면
consideration 명 숙고, 검토, 고려, 배려, 동정심
considerate 형 숙고한, 신중하게 생각한, 배려심 있는
considerably 부 꽤, 상당히, 몹시

decide 동

결정하다

'결정하다', '결단하다'라는 의미의 decide인데, 몇 가지 가능성을 신중하게 생각한 다음 여러 가지 선택지 중에서 골라 결정한다는 뉘앙스가 있다. 디자인을 만드는 단계에서는 디자이너가 많은 안 중에서 어떤 것이 가장 좋은지를 결정해야 하는 상황도 생긴다. 고심 끝에 적절한 안을 고르는 것이 바로 decide이다. 동사 다음에 목적이 되는 것이 올 때는 'decide on 명사' 형태를 취한다.

Have you **decided on** a design direction?

디자인의 방향성을 정하셨나요?

I've **decided** to go with design A.

A안으로 결정했어요.

We need to **decide on** designs for development.

개발을 위해 디자인을 결정해야 합니다.

decision 명 결정, 결의, 결론
decisive 형 결정적인, 결단력 있는
decidedly 부 단연코, 단호히, 분명히

glance 동

언뜻 보다

glance는 무엇인가를 의도적으로 '언뜻 보는' 것으로, 서류와 디자인을 대충 훑어볼 때 사용할 수 있다. 또 'at a glance', 'at first glance'는 '언뜻 보기에'라는 의미가 되어 문장의 앞부분이나 뒤에 붙일 수 있다. UX 디자인에서는 사용자가 생각하지 않고 화면을 한눈에 보기만 해도 이해할 수 있는 설계가 중요하다.

I **glanced** through all the screens, but I didn't have any suggestions.

모든 화면을 훑어봤는데 제가 제안할 것은 없어요.

[관용구로서의 예문]

The page is too long, you can't tell what this website is for **at a glance**.

페이지가 너무 길어서 이 웹 사이트의 목적을 한눈에 알 수 없습니다.

[관용구로서의 예문]

At first glance, the redesign of the logo looks very modern and sleek.

딱 봐도 디자인 변경 후의 로고는 매우 모던하고 세련되어 보입니다.

glance 명 일별, 일목, 언뜻 보기

realize 동

실현되다, 알아차리다

realize는 무엇인가 마음에 그린 것을 현실(real)로 만든다는 것이다. 아이디어와 설계 등을 '형태로 만들다', 꿈과 소망 등을 '실현하다'처럼 사용할 수 있다. 또 '알아차리다'라는 의미도 있어 지금까지 깨닫지 못한 것이나 이해할 수 없었던 것을 머릿속에서 생각함으로써 '명확히 알다', '깨닫다'라는 것을 나타낸다.

He did a great job **realizing** a mock-up from the whiteboard sketches.

그가 화이트보드의 스케치를 목업으로 구현해 주었습니다.

Our vision for the product was **realized** by the latest design update.

우리의 제품 구상이 최신 디자인 업데이트를 통해 실현되었습니다.

I **realized** that there was a typo in the copy.

그 글에 오자가 있는 것을 알아챘어요.

typo란

typographical error의 약어로, 디자인 내의 문자, 숫자, 기호 등의 오류를 말한다. 원래 인쇄물에서 글자의 실수(오식)를 가리키는 말이었지만, 현재는 입력된 글자의 오류도 이렇게 부른다.

real 명 현실
realistic 형 현실적인, 실현 가능한

meticulous 형

세세한 데 신경 쓴

meticulous는 '세심하게 주의를 기울여', '세세한 데에 신경 쓴', '정성 들인'이라는 뜻이다. 면밀한 디자인 작업 등을 할 때 사용할 수 있다.

His **meticulous** attention to detail is what makes them pixel perfect.

그가 디테일에 정성을 들인 결과 픽셀 퍼펙트한 디자인이 완성되었습니다.

[부사어로서의 예문]

She **meticulously** reviewed all the copies.

그녀는 모든 문장을 세심하게 재확인했습니다.

pixel perfect란

1픽셀까지 고집한 디자인을 픽셀 퍼펙트라고 부른다. 문맥에 따라 의미가 조금 달라지는데, 웹 디자인에서는 포토샵Photoshop, 스케치Sketch, 피그마 Figma 등으로 만든 정적인 디자인을 바탕으로 코딩할 때 1픽셀의 오차도 없이 디자인을 재현하는 것을 의미한다.

meticulously 부 세심한 주의를 기울여, 주의 깊게

subtle 형

약간

열심히 디자인을 만들 때 '미묘한', '약간', '눈에 띄지 않는', 이러한 표현을 하고 싶을 때가 있을 수도 있다. 영어 표현에서는 **subtle**을 쓸 수 있다. '눈에 띄지는 않지만 중요하다'라는 의미도 있어 '교묘한', '민감한'으로 번역하기도 한다. 세세한 부분까지 세심하게 신경 써서 만드는, 디자인의 기본과도 통하는 듯한 말이다.

A **subtle** animation allows users to understand what's happened and which part is important.

약간의 애니메이션은 어떤 일이 일어났는지, 어떤 부분이 중요한지를 사용자들에게 이해시키는 데 도움이 됩니다.

There's **subtle** noise added to the background.

그 배경에 약간의 노이즈가 더해졌습니다.

How about adding a **subtle** drop shadow to the box?

그 상자에 약간의 드롭 섀도를 추가하는 것은 어떨까요?

subtlety 명 교묘함, 세부, 미세

consistent 형

일관된

consistent는 생각이나 행동이 '일관된', '변함없는' 것을 의미하며 디자이너끼리 대화할 때 자주 나온다. 특히 제품 디자인은 많은 양의 화면을 관리해야 하는데, 여러 화면에 걸쳐 버튼 등의 디자인 요소가 일관되어야 한다. 'consistent with'라고 하면 다른 사람과 생각이 '다르지 않은', 즉 '일치하다', '어울리다'라는 표현이 된다.

Please make sure that the button sizes we use across devices are **consistent**.

여러 디바이스에서 사용하는 버튼의 크기가 일관된 것을 확인해 주세요.

[부사어로서의 예문]

I developed a design system to allow the team to design more efficiently and **consistently**.

팀에서 더 효율적이고 일관되게 디자인할 수 있도록 시스템을 개발했습니다.

The users' behavior is **consistent with** the prior UX research.

사용자의 행동은 사전에 실시한 UX 리서치와 일치합니다.

consistency 명 일관성
consistently 부 일관되게
consist 동 ~로 이루어지다, 일치하다

efficient 형

효율적인

efficient는 '효율적인', '솜씨가 좋은'이라는 뜻이다. 많은 작업이 발생하는 제작 현장에서는 효율적인 방법도 요구된다. 예를 들면, 완벽하게 디자인을 마무리하고 나서 팀에 공유하는 것이 아니라 작업 단계부터 공유해 나가야 많은 안을 낼 수 있을 뿐만 아니라 초기 단계에서 의견을 들음으로써 설령 방향성이 달랐다 하더라도 수정하기 쉽다. 결과적으로 디자인 결정 과정이 효율적으로 이루어지지 않을까?

Sharing work in progress leads to more **efficient** design decisions.

작업 중인 것을 공유하면 보다 효율적인 디자인 결정으로 이어집니다.

How could we make this process more **efficient**?

어떻게 하면 이 과정을 더 효율적으로 만들 수 있을까요?

How could we? 는 미팅에서 많이 쓰이는 문구

화이트보드 앞에서 다 같이 제작 방법에 관해 이야기를 나누고 있는 장면을 떠올려 보자. 현재 제작 방법에 조금 문제가 있고, 누군가가 말을 꺼내며 "How could we(어떻게 할까요?)" 하고 모두에게 묻는 장면이다. 주어가 중요한 영어에서 'We'라고 하듯이 자신도 포함하여 '우리'가 무엇을 할 수 있을까를 물을 때 사용한다. 'We'가 들어가면 모두가 하나로 뭉치는 느낌이 강해진다.

efficiency 명 효율
efficiently 부 효율적으로

디자이너가 많이 쓰는 형용사

디자인은 눈에 보이지 않는 것을 형태로 만들어 가는 일이다. 사물을 형용하는 말을 많이 아는 것은 표현을 풍부하게 하는 데 매우 중요하며, 디자이너의 역량이 된다. 디자인의 분위기와 브랜드의 이미지를 표현할 때 사용할 수 있다.

Adjectives

모양을 나타내는 표현

rounded	곡선적인, 둥그스름한
curvy	구불구불한, 곡선의
chunky	땅딸막한, 탄탄한, 두께가 있는
bold	대담한, 두드러진, 굵은
pointed	뾰쪽한, 날카로운
tiny	아주 작은
abstract	추상적인

차분한 표현

calm	침착한, 조용한, 온화한
quiet	차분한, 눈에 띄지 않는, 수수한
earthy	자연을 느끼게 하는, 자연스러운 모양의, 어스 컬러의, 거친
neat	깔끔한, 잘 정리된
laid-back	편안한, 태평한
muted	눈에 띄지 않는, (색 등이) 연한, 칙칙한

재미가 담긴 표현

playful	쾌활한, 장난기 있는
bubbly	건강한, 생기 있는, 거품이 많은
energetic	정력적인, 활발한
friendly	친근감이 있는, 붙임성 있는
approachable	싹싹한, 친해지기 쉬운

세련된 표현

sophisticated	세련된

exclusive	고급스러운
sleek	광택이 있는, 유선형의, 세련된
detailed	상세한, 치밀한 * too detailed는 너무 세세하다는 의미로, 비판적인 뉘앙스가 된다.

시대와 관련된 표현

timeless	시대를 초월한, 시대를 느끼게 하지 않는
futuristic	근미래의, 미래 느낌이 있는
trendy	유행의
modern	현대적인, 새로운
traditional	전통적인

사람의 속성과 관련된 표현

masculine	남성적인
feminine	여성적인
mature	어른스러운, 성숙한
childlike	아이다운, 순진한 * childish는 어린애 같다는 의미에서 부정적인 뉘앙스가 있다.

부정적인 표현

boring	지루한, 시시한
busy	엉망인
cluttered	어질러진
confusing	이해하기 어려운, 혼동하기 쉬운, 혼란시키는
outdated	시대에 뒤처진

Phase

4

prototype

프로토타입 만들기

설계를 마치면 엔지니어와 협력하여
프로토타입을 만든다. 디자인 용어뿐만
아니라 엔지니어가 쓰는 용어도 배워두면
소통하기 쉬워진다. 여기서는 특히
상호 작용을 설명하는 표현을 정리했다.

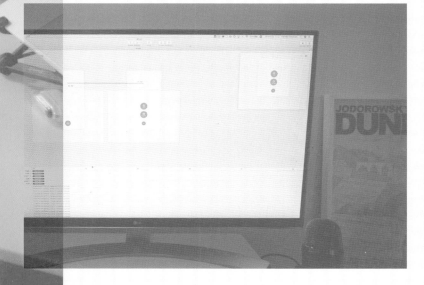

develop 동

개발하다

develop은 '개발하다', '제작하다'라는 뜻으로 쓰인다. 그 밖에 '발전
시키다'라는 의미도 있어, 이미 있는 것을 좋게 만들어 가는 것을 가
리킨다. 어떤 의미로 쓰든 시간을 들여 차분히 쌓아간다는 뉘앙스가
있다. 소프트웨어와 디자인 시스템 등 조금 규모가 큰 것을 만들 때
사용할 수 있다. 개인의 커리어 개발과 역량 향상이라는 의미로도 사
용되며, '능력을 향상하다'라는 표현으로도 사용할 수 있다.

The next step is to **develop** a prototype.

다음 단계는 프로토타입을 제작하는 것입니다.

It's important to **develop** a design system that scales.

크기를 조정할 수 있는 디자인 시스템을 개발하는 것이 중요합니다.

We need to gather more feedback from users to
develop a better experience.

더 좋은 경험을 만들려면 사용자의 피드백을 더 모아야 해요.

I hope to **develop** my management skill to lead the
team in the future.

장차 팀을 이끌 수 있도록 더 높은 관리 역량을 개발하도록 하겠습니다.

developer 명 개발자

development 명 개발, 제작, 발전, 성장

iterate 동

반복하다

iterate는 '반복하다', '되풀이하다'라는 뜻이다. 이터레이티브 디자인 **Iterative** Design(반복 디자인, 반복 설계)이라는 방법론이 있으며 디자인, 프로토타입의 구현과 테스트를 반복함으로써 사용자에게 더 좋은 제품으로 만들어 가는 방법이다. 이 반복하는 행위는 출시 전뿐만 아니라 출시 후에도 제품을 더 좋은 것으로 만들기 위해 이루어진다.

We can **iterate** prototyping and testing to get to a solution that meets users' needs.

프로토타이핑과 테스트를 반복해 실시함으로써 사용자의 니즈를 만족시키는 해결책을 찾아낼 수 있습니다.

We're currently **iterating** on the app icon and lock-up.

우리는 현재 앱 아이콘과 락업 안을 여러 가지로 시도하고 있어요.

lock-up이란

락업은 심벌마크, 로고타입, 태그라인 등을 균형 있게 배치하여 조합한 이미지를 말한다. 가로 조합을 **horizontal lock-up**, 세로 조합을 **vertical lock-up**이라고 한다.

iterative 형 반복적인
iteration 명 되풀이, 반복

standardize 동

표준화하다

스탠다드를 동사로는 **standardize**라고 한다. '표준화하다', '공통화하다'. '통일하다'와 같은 뜻으로, 디자인 컴포넌트를 통일할 때 자주 사용된다. 예를 들면, 하나의 웹 사이트 안에서 여러 서체가 사용되었거나 사이즈가 제각각일 때 규칙을 만들어 통일하는 것을 '표준화 standardization'라고 한다.

Why don't we have a style guide to **standardize** the typography across the website?

전체 웹 사이트에서 사용한 타이포그래피를 표준화하도록 스타일 가이드를 만들면 어떨까요?

Our buttons looked inconsistent, so we're **standardizing** them.

버튼에 일관성이 없어서 통일하는 중입니다.

현재 하고 있는 일을 전하자

디자이너가 아닌 사람은 디자인 요소의 세세한 조정을 알아보지 못하는 경우가 많다. 그럴 때는 ing를 붙여 진행형으로 만듦으로써 현재 하고 있는 작업을 팀원들에게 전달할 수 있다. 이때 디자인 팀으로서 하는 일인지(We), 개인적으로 하는 일인지(I)를 의식하고 말하면 보다 적절하게 상황을 공유할 수 있다.

standard 명 표준, 기준, 수준
standardization 명 표준화

specify 동
세세히 지정하다

서체 지정과 버튼 크기 등 디자인 사양을 말할 때 사용할 수 있는 것이 **specify**이다. '명시하다', '구체적으로 말하다', '세세하게 지정하다'와 같은 의미가 있다. 필자는 디자인을 완성한 후에 엔지니어들과 논의할 때 자주 사용한다.

Can you **specify** the typeface?

서체를 지정해 주시겠어요?

I will **specify** the hover and active colors for all buttons.

호버 및 활성화 시의 버튼 색을 모두 지정할게요.

디자인 사양design specs에서 중요한 것

뛰어난 디자인을 실현하려면 제품의 이상적인 상태뿐만 아니라 다양한 상태를 상정해서 설계해야 한다. 데이터가 빈 상태(empty state), 에러가 난 상태(error state), 허용하는 최대 글자 수가 입력된 상태 등은 누락되기 쉽다. 이러한 디자인을 커버해 놓음으로써 예상치 못한 상태로 인해 개발을 되돌리거나, 사용자가 먼저 디자인의 문제점을 발견하는 유감스러운 UX를 미연에 방지할 수 있다.

specification 명 사양, 사양서

spec 명 specification의 약어

spec 동 사양서를 쓰다

specific 형 특정한, 구체적인

specifically 부 특히, 명확하게, 분명히

split 동

나누다, 분담하다

split은 무엇인가를 '나누는' 일이다. 나무 쪼개기, 천 찢기 등 물건을 쪼개서 나누는 것을 가리키는 말인데, 디자인 현장에서는 디자인 요소를 나누거나 작업을 분담할 때 사용할 수 있다.

Would it be possible to **split** the button **into** two components, the background and foreground?

버튼을 두 개의 컴포넌트, 배경과 앞쪽의 요소로 나눌 수 있습니까?

The explanations are wordy. I wonder if we **split** them **into** different screens.

설명이 너무 기니 다른 화면으로 분할하는 것은 어떨까요?

Let's **split up** the tasks. I'll work on the profile screen. Could you take on the form design?

작업을 분담하도록 하죠. 제가 프로필 화면을 작업할게요. 양식 디자인을 해 주시겠어요?

유 divide 분할하다, 나누다, 나눗셈하다

intentional 형

의도적인

디자인 파일만 봐서는 글자 정렬과 여백이 의도된 것인지 실수로 그렇게 된 것인지 판별이 안 될 수가 있다. 건넨 디자인을 구현해 주는 엔지니어와 대화 중에 이러한 디자인의 의도를 확인하는 질문에 대답하는 일이 종종 있다.

> The "Learn more" link is right aligned. Is this **intentional**?
>
> '더 자세하게'라는 링크는 오른쪽 정렬로 되어있네요. 의도적인 건가요?
>
> The white space underneath the title is **intentional**.
>
> 제목 아래의 여백은 의도적인 것입니다.

intend 동 ~할 생각이다, ~를 의도하다
intention 명 의도, 의향, 의사
intentionally 부 의도적으로, 일부러, 고의로

implement 동

구현하다

implement는 계획과 제안 등에서 정해진 것을 '실행하다', '실시하다'라는 의미이다. 제품 개발에서는 의도한 디자인이나 사양을 바탕으로 '구현하다'라는 의미로 사용된다. 엔지니어와 대화할 때 많이 사용한다.

How long do you think it will take to **implement** this change?

이 변경 사항을 구현하는 데 시간이 얼마나 걸릴 것 같습니까?

I will export all image assets when designs are ready to be **implemented**.

디자인 구현을 시작해도 좋은 상태가 되면 이미지 에셋을 전체 내보내기할게요.

implementation 명 구현, 실시

commit 동

전념하다

commit은 '전념하다', '약속하다', '맡기다' 등 다양한 의미가 있다. 여기서 공통되는 점은 '보낸다'는 것이다. 자기 자신이나 시간을 어떤 프로젝트에 보내는, 즉 전념한다는 의미가 된다. GitHub(깃허브) 등 버전 관리 시스템에서 프로젝트의 변경 사항을 등록하는 작업도 commit이라고 부르기 때문에 엔지니어들의 대화 중에 이 단어가 들려오기도 한다.

I'm going to **commit** this week **to** designing the dashboard.

이번 주는 대시보드를 디자인하는 데 전념할게요.

Are you able to **commit to** finishing this project by the end of the month?

이번 달 말까지 이 프로젝트를 끝내겠다고 약속할 수 있나요?

He **committed** code that would add the new feature.

그는 새로운 기능을 추가하는 코드를 등록했습니다.

commitment 명 약속, 책임, 대처

allow 동

가능하게 하다, 허가하다

allow는 '허용하다'라는 뜻인데, 여기서 다룰 것은 '할 수 있도록 하다', '가능하게 하다'라는 의미이다. 문법으로 보면 'allow 사람 to do'의 형태를 취하는데, 이때 주어로 사람이 아닌 사물이나 일이 오는 것이 특징이다. 어떤 기능이 사용자가 무엇인가를 할 수 있게 하거나, 가이드라인을 만들어서 팀이 원활하게 행동할 수 있도록 하는 상황에서 사용할 수 있다. 알아두면 편리한 표현이다.

This feature will **allow** users **to** set and track their goals.

이 기능을 통해 사용자는 목표를 설정하고 경과를 따라갈 수 있게 됩니다.

We're going to create design guidelines that **allow** developers **to** implement the calendar feature easily.

개발자들이 달력 기능을 쉽게 구현할 수 있도록 디자인 가이드라인을 만들 예정이에요.

언어 설정을 영어로 해보자

앱이나 서비스에서 볼 수 있는 영어 문구는 사용자에게 무엇인가를 전달할 때 사용되는 영어를 배우는 데 가장 적합하다. 스마트폰의 언어 설정을 영어로 해보고 운영체제나 평소에 사용하는 앱들이 어떤 표현을 쓰는지 관찰해 보자. 예를 들어 allow는 "**Allow** this app to access your location(이 앱이 위치 정보를 이용하도록 허락하겠습니까)?"과 같이 위치 정보 이용, 푸시 알림 등 사용자의 허가를 요청하는 대화 상자에서 자주 쓰이는 문구임을 알게 될 것이다.

유 enable

nudge 동

가볍게 쿡쿡 찌르다, 살짝 밀어주다, 유도하다

nudge는 '팔꿈치로 가볍게 쿡쿡 찌른다'는 의미이다. 부드럽게 쿡쿡 찌르듯이 사소한 방법으로 사용자에게 주의를 촉구하는, 행동을 살짝 지지하는 등의 방법을 시행하는 것을 nudge라고 하며, 강제나 인센티브에 의지하지 않고 사람들을 좋은 선택으로 이끌도록 하는 것을 가리킨다. prompt와 비슷하지만 '강요하지 않는다'는 뉘앙스가 포인트이다.

These animations will **nudge** users towards taking an action.

이 애니메이션은 사용자가 행동을 취하도록 유도합니다.

When a user posts a new photo, their followers receive notifications that **nudge** them to open the app.

사용자가 새로운 사진을 올리면 팔로워는 앱을 열라는 알림을 받습니다.

nudge 명 살며시 쿡쿡 찌르기

appear 동

나타나다, 출현하다

appear는 '나타나다', '출현하다', '등장하다'라는 의미의 단어인데, 사람뿐만 아니라 물건에도 사용할 수 있다. 없었던 상태에서 갑자기 나타난다는 의도로도 쓸 수 있으며, 익숙한 예로는 에러 메시지를 표시하는 것도 appear로 표현할 수 있다. 디자인의 움직임을 설명할 때 사용할 수 있는 표현이다.

A newsletter subscription pop-up **appears** when a user visits the website.

사용자가 웹 사이트를 방문하면 뉴스레터 구독 팝업이 나타납니다.

A menu **appears** from the right when the icon is pressed.

아이콘을 누르면 오른쪽에서 메뉴가 나타납니다.

An error message **appeared** on the screen.

화면에 에러 메시지가 표시되었어요.

반 disappear 사라지다, 보이지 않게 되다

appearance 명 출현, 등장, 겉보기, 외관, 모습

peek 동

흘끗 엿보다

물건이나 사람이 그림자에서 '흘끗 엿보는' 것을 **peek**라고 하는데, 인터랙션 디자인에서도 요소가 보였다 안 보였다 하는 것을 표현할 때 사용할 수 있다. 예를 들면 스크롤이 발생하는 화면에서 스크롤 뒤에 살짝 보이는 요소를 주어로 해서 **peek**라고 표현할 수 있다. 또 사람을 주어로 하면 동료에게 이 파일을 '가볍게 봐 달라'와 같이 확인을 부탁할 때도 쓸 수 있다.

By showing cards that **peek out from** the left and right, users could understand there is more content available.

좌우로 카드가 살짝 보이게 만들면 더 많은 콘텐츠가 있음을 알 수 있습니다.

[명사로서의 예문]

I would appreciate it if you could **take a peek** at the design file.

디자인 파일을 가볍게 확인해 주시면 감사하겠습니다.

peek 명 들여다보기

take a peek at A A를 흘끗 들여다보다

delightful 형

기분이 상쾌한, 기분이 좋은

delightful은 '매우 즐겁다', '사람을 유쾌하게 하다'라는 의미이다. 상호 작용과 애니메이션이 '편안하다', '기분이 좋다'라고 표현할 때 제격인 말이다.

I'd like to explore **delightful** interactions around buying.

구매 과정에서 편안한 상호 작용을 모색하고 싶어요.

This animation is **delightful**.

이 애니메이션은 기분이 좋네요.

We can improve rating design to make it more **delightful**.

(상품이나 리뷰 등의) 평가 디자인을 개선하여 더 즐겁게 만들 수 있습니다.

delightfully 부 유쾌하게, 즐겁게
delight 동 기쁘게 하다, 즐겁게 하다
delight 명 환희, 즐거움

rough 형

대략적인, 거친

디자인 용어로 대략적인 디자인 안을 러프 디자인이라고 하는데, 영어에서도 마찬가지로 **rough**를 사용한다. '대략적인', '거친'이라는 의미가 있어, 간단하게 만들어 아직 미완성인 디자인이나 프로토타입을 가리킨다.

It is still a **rough** prototype.

이것은 아직 대략적인 프로토타입입니다.

The app has improved, but it is still a **rough** demo.

앱은 개선되었지만, 아직 대략적인 데모 버전입니다.

I made **rough** designs for the website to show my ideas.

제 아이디어를 보여주기 위해 웹 사이트 러프 디자인을 만들었어요.

rough 동 울퉁불퉁하게 만들다, 휘젓다
rough 명 초안, 소묘
roughly 부 대략, 대강, 대충

diagnose 동

진단하다

diagnose는 병원에서 의사가 증상을 진단할 때 사용하는 말인데, 소프트웨어의 문제를 진단할 때도 똑같이 사용할 수 있다. 구현 작업을 한 엔지니어에게 의도하지 않은 동작에 관한 확인을 의뢰할 때 제격인 말이다.

> The app doesn't work well. Could you **diagnose** and fix the problem?
>
> 앱이 잘 작동하지 않아요. 문제를 진단하고 수정해 주시겠어요?

> This animation is a bit off. I'm going to **diagnose** the cause.
>
> 애니메이션이 좀 이상하네요. 원인을 진단할게요.

'뭔가 이상하다'를 표현하는 말

a bit off이나 a little off는 '미묘하게 이상하다', '조금 어긋나다' 등 명확하게 지적할 수는 없지만, 무엇인가 이상하다고 느껴질 때 사용할 수 있다. 기계 등에 뭔가 문제가 생겨 상태가 좋지 않을 때는 "There is something wrong with my computer(컴퓨터 상태가 이상하다)."와 같이 wrong을 사용하여 표현할 수 있다.

diagnosis 명 진단, 진단 결과, 원인 조사

fix 동

수리하다, 고정하다

fix에는 다양한 의미가 있지만, 디자이너가 기억하면 편리한 사용법은 두 가지이다. 하나는 디자인이나 프로그램에 문제가 있을 때 '수정하다'라는 의미로 쓸 수 있다. 또 다른 하나는 웹 페이지의 헤더 등을 '고정하다'라는 의미로도 쓸 수 있다.

The prototype app crashed. Can you **fix** the problem?

프로토타입 앱이 멈춰 버렸어요. 이 문제를 고칠 수 있을까요?

Could you **fix** the position of the header to the top of the page?

헤더를 윗부분에 고정해 주시겠어요?

'픽스하다'는 영어로도 그대로 쓸 수 있을까?

무엇인가를 확정하는 것을 '픽스한다'고 말하기도 한다. 영어에서도 일시, 장소, 가격 등 무엇인가 변할 수 있는 값이나 조건을 확정(고정)할 때 fix를 사용할 수 있다. 다만 '디자인을 최종 결정하다'와 같이 제작물이 더는 변경되지 않는다는 의미로는 사용할 수 없으며, 이 경우에는 finalize(p.163)가 적절한 표현이다.

fixed 형 고정된, 변동되지 않는

Column 2
더 큰 문제는 대화였다

말문을 트기 위해 어학원에 다니다

중학교 영문법을 다시 배운 다음 가장 먼저 나를 가로막은 문제는 '어떻게 하면 이야기할 수 있을까'였다. 지금까지 해온 방법으로는 누군가와 영어로 대화하는 실전 기회를 얻을 수 없었다. 그래서 이주한 샌프란시스코에 있는 어학원에 6주 동안 다니기로 했다. 어학 유학생이나 가족과 함께 현지로 이사한 사람 등이 돈을 내고 다니는 영어 학원이었다.

영어 실력에 따라 반이 나뉘기 때문에 사전에 온라인으로 테스트를 받고, 입학 당일에는 영어 작문과 면담을 했다. 영어 작문은 몇 가지 나열된 주제 중 하나를 골라서 글을 쓰는 것이었는데, 그중에서도 어떻게든 쓸 수 있을 것 같았던 '주말에 뭐 하고 지냈어요?'라는 주제를 골랐다. 내가 쓴 글은 다음과 같았다.

I went to supermarket.

I read a book.

I cooked dinner with my husband.

문장과 문장을 잇는 말도 몰라서 'I'가 매번 반복되고, 글마다 아무런 맥락도 없이 다른 것을 이야기하고 있어 영어를 할 수 있다고 말하기가 꺼려졌다. 선생님과의 면담 시간에 옆에서 시험을 치르던 10대로 보이는 여성은 "왜 이 어학원을 오기로 했어요?"라는 질문에 유창하게 그 이유를 말하고 있었지만, 나는 거의 말을 못 하고 가장 낮은 초급반으로 배정받게 되었다.

첫날은 검색해서 찾아둔 "I'm a new student(신입생입니다)."라는 문장을 스마트폰의 메모 앱에 적어 두고 학원 앞에서 연습하고 나서야 접수처로 다가가 겨우 그 말을 전하는 정도였는데, 초급반 선생님의 말이 매우 느려서 알아듣기 쉽고 이해할 수 있었던 덕에 어떻게든 해볼 만하겠다는 마음으로 다니기 시작했다.

영어로는 아무 말도 못 하는 것이 분하다

이 어학원에서 있었던 일이 계기가 되어 영어를 더 공부하고 싶다는 생각을 자발적으로 하게 되었다. 둘이 한 조가 되어 서로 인쇄물을 읽는 수업을 할 때였다. 인쇄물에 쓰인 영어 단어의 뜻은 알겠는데, 짝을 이룬 상대방의 발음을 알아들을 수가 없어서 무슨 말을 하는지 전혀 알 수 없었다. 못 알아들은 사실을 어떻게 전해야 할지 몰라서 내가 말이 없어지자, 상대방이 웃으면서 "이 사람 모르는 것 같아."라고 선생님께 알렸다. 아무리 문장을 이해해도 자기 생각을 말할 수 없다는 것이 이렇게도 답답한 일인가 하고 통감했다. 그 반성 차원에서 외운 것이 바로 다음의 세 가지 문구이다.

I didn't understand what you said.

말씀하신 것을 못 알아들었어요.

I can't find my words.

(긴장돼서) 말이 안 나와요.

How can I say it in English?

그것을 영어로 뭐라고 하나요?

책상에 앉아서 공부할 때는 이렇게 대화를 이어가기 위한 문구가 별로 필요 없는 것처럼 느껴지지만, 실제로 대화를 나눌 때는 굉장히 중요하다.

어학원에서 배우는 것은 기본적으로는 문법이지만, 그것을 활용해서 말하기를 요구한다. 영어 문법은 중학교 수준부터 다시 배웠기에 수업 내용을 따라갈 수 있었다. 하지만 아무리 머리로 내용을 이해해도 글로 쓰는 것과 사람과 이야기하는 것은 전혀 다르다. 문장으로 만들어 보면 간단하다고 생각되지만, 막상 쓰지 않고 말하려고 하면 한 마디도 안 나오는 것이다. 눈으로 보고 외울 뿐만 아니라 평소에 반복

해서 소리 내어 그 문구와 리듬이 입에 붙도록 하지 않으면 실제 대화를 원활하게 주고 받을 수 없다는 사실을 뼈저리게 느끼는 나날이 계속되었다.

또 학원이 도심에 있었던 탓인지 20대 초반의 학생들이 많았고, 미국에서는 평소 사람들에게 나이를 묻지 않는데 어학원에서는 나이를 묻는 말이 난무했다. 지금 돌이켜 보면, 아직 현지에 익숙하지 않은 학생들이 전 세계에서 모이기 때문에 미국의 예의와는 또 다른 분위기를 이루었을 것이다. 수업 중에 추근대는 학생과 교실을 빠져나가는 학생 때문에 종종 수업이 중단되기도 했다. 영어로 메일을 써 본 적도 없었던 내가 '돈도 내고 있는데 이게 뭐야!' 하고 구글 번역을 사용해서 학원에 항의 메일을 보내기도 했다. '아무 말도 못 하는 것이 분하다'는 기분이, 그때까지 '부끄럽다', '틀렸을지도 모른다'고 주저하던 기분을 넘어선 것이다.

일본어로 영어를 배우기 위한 개인 과외

학원에서 모르는 것은 물론 선생님에게 질문했지만, 처음에는 질문하는 것 자체가 어려웠다. 왜냐하면, 그 질문조차도 영어로 해야 했기 때문이다. 그래서 학원에 다니는 동시에 일본어로 질문할 수 있는 분에게 개인 과외를 받으려고 온라인으로 선생님을 구하다가 같은 지역에 거주하면서 일본에서 미국으로 이주해 온 사람들에게 영어를 가르치고 있는 분을 찾았다. 주로 아이들을 위한 영어 수업을 하시는 듯했는데, 아이가 배우는 것처럼 처음부터 배우고 싶다는 생각에 웹 사이트를 통해서 '말하기를 잘하고 싶다'고 문의하자 다음과 같은 회신을 받았다.

'말하기, 쓰기가 Elementary level(초급)이라고 말씀하시는데, 이것은 아웃풋에 해당하는 부분입니다. 듣기와 읽기의 인풋이 어느 정도 향상되어야 능숙해져요. 이제 막 학습을 시작한 지금은 신경 쓰

지 않으셔도 돼요.'

어학원에서 회화를 배워야 한다는 마음에 초조해하던 내가 다음으로 무엇을 해야 할지 차분히 생각해 보는 계기가 되기도 하여 매우 안도했던 것을 기억한다.

개인 과외에서 내가 가장 먼저 물어본 것은 '감정 표현'이었다. 기초 문법으로 '오늘은 무엇을 했다'와 같은 동작 표현은 배웠지만, 학원에 다니며 대화를 나누게 되면서부터 나의 감정 표현 어휘가 부족하다는 사실을 깨달았기 때문이다. 그때의 나는 나의 상태를 설명할 때 "Happy", "Sad", "Tired" 정도밖에 말할 수 없었다. 그래서 "Happy(기쁘다)"를 대신하는 표현으로 "Glad", "Delighted", "Thrilled", "Pleased"를 배웠다. "Happy"는 조금 아이 같은 느낌도 들지만, 다른 표현은 조금 어른스럽게 들린다. 실제로 미국 회사에서 일하는 지금도 이런 표현과 자주 마주친다. 그 밖에도 "I'm confused(나는 혼란스럽다)"라는 표현을 배운 다음 "Puzzled(무슨 영문인지 모르겠다)", "Disorganized(두서없는)"라는 유사한 표현도 아울러 배웠다. 비슷한 표현의 폭이 넓어지기만 해도 내뱉는 말이 단순한 반복에서 벗어나고, 조금씩이지만 어른스럽게 말할 수 있게 되었다. 처음에 말씀하셨던 대로 어휘를 비롯하여 인풋을 늘려나간 결과, 말하기에도 좋은 영향을 끼친 것 같다.

당시 일상생활 속에서 일본어를 말할 수 있는 상대가 거의 남편뿐이어서, 과외할 때 일본어로 잡담을 할 수 있다는 기쁨에 더 즐겁게 배울 수 있었다.

Phase

5

validate

검증하기

제품 디자인은 실제로 사람이 사용할
때까지 좋고 나쁨을 판단할 수 없다. 제작한
프로토타입을 사용해 보도록 하여 사용성과
니즈를 확인한다. 이러한 리서치 단계에서
쓸 수 있는 단어와 예문을 살펴보자.

validate 동

(유효성을) 확인하다

validate는 '유효성을 확인하다'라는 의미이다. 예를 들어 면허증과 신용카드가 유효한지를 확인할 때 사용한다. 디자인 현장에서는 제품이 사용자와 클라이언트의 니즈를 충족하는지, 아이디어가 올바른지 아닌지를 확인할 때 사용한다.

We're going to **validate** our hypothesis through user research.

사용자 조사를 통해 우리의 가설이 맞는지 아닌지를 확인할 예정입니다.

We need to **validate** the color contrast of the website to meet the accessibility requirements.

접근성 요건을 충족하도록 웹 사이트의 색상 대비를 확인해야 해요.

His assumption about a potential bug was **validated** when we received many reports from users.

버그에 관한 그의 추측은 여러 사용자 보고서를 통해 타당한 것으로 확인되었습니다.

valid 형 타당한, 유효한
validation 명 실증, 타당성

conduct 동

행하다, 실시하다

conduct는 오케스트라 등에서 '지휘하다'라는 의미도 있고, 무엇인가를 주도하여 실행할 때 사용된다. 그렇기에 부탁받은 일을 한다기보다는 리더십을 발휘해서 임한다는 뉘앙스가 있다. 디자인 현장에서는 테스트, 사용자 인터뷰, 워크숍을 진행할 때 사용되는 경우가 많다.

I'm going to **conduct** an A/B test this week.

이번 주에 A/B 테스트를 실시할게요.

Conducting user research is a great way to understand how we could improve.

사용자 조사를 실시하면 개선점을 파악하기 좋습니다.

Please keep your voice down near the meeting room. The research team is **conducting** user interviews.

회의실 근처에서는 조용히 해 주세요. 리서치 팀이 사용자 인터뷰를 하고 있어요.

conduct 명 실행, 관리, 운영, 처리, 방식

conductor 명 지도자, 관리자, 지휘자, 차장, 여행 안내원

recruit 동

(사람을) 모집하다, 채용하다

구직과 관련하여 리크루트라는 말을 흔히 쓰는데, 일자리 구인뿐만
아니라 더 넓은 의미로 사람을 모집할 때도 **recruit**을 사용할 수 있다.
예를 들어 사용자 조사에서 인터뷰 참여자를 찾을 때 사용할 수 있다.

We need to **recruit** participants for the user interviews.
사용자 인터뷰 참여자를 모집해야 합니다.

I want to **recruit** people who have used news apps.
뉴스 앱을 사용해 본 사람들을 모집하고 싶어요.

The design studio is **recruiting** copywriters.
저 디자인 사무소에서 카피라이터를 모집 중입니다.

recruitment 명 신입 모집, 인원 충원
recruiter 명 채용 담당자

observe 동

관찰하다

observe는 '관찰하다', '주의해서 살펴보다', '주시하여 알아차리다' 라는 뜻이다. 디자인 현장에서는 과제를 발견하고자 사용자의 행동을 관찰할 때 자주 사용된다. 실제로 사용자에게 앱과 웹 사이트를 사용 하도록 하고, 그 모습을 관찰함으로써 사용성usability을 검증하는 수 법이 '사용성 평가'이다.

In the usability testing, we'll **observe** how participants use our prototype.

사용성 평가에서는 참가자가 우리의 프로토타입을 어떻게 사용하는지를 관찰합니다.

By **observing** the user's behavior, we might be able to find clues in improving the navigation.

사용자의 행동을 관찰함으로써 내비게이션의 개선점에 대한 힌트를 얻을 수 있을지도 몰라요.

We **observed** a change in the user retention rate after shipping the new design.

새로운 디자인을 공개하자 사용자의 정착률에 변화가 생겼다는 사실을 알게 되었습니다.

observer 명 관찰자

observation 명 관찰, 관찰 결과

lead 동

이끌다

lead는 앞장서서 길을 알려 준다는 뜻이 담겨 있다. 먼저 가서 다른 사람을 이끌 수 있는, 즉 '선도하다', '이끌다'로 번역한다. 주체는 사람이 아니어도 상관없다. 이 기능이 더 좋은 경험으로 '이끌다', 이 정책이 나쁜 결과를 '야기하다'와 같이 디자인을 설명할 때도 사용된다.

Can you **lead** this user interview?

이 사용자 인터뷰를 진행해 주시겠어요?

User feedback **leads** to a better product.

사용자의 피드백은 더 좋은 제품으로 이어집니다.

The unexpected error **led** to users' frustration.

예상치 못한 오류가 사용자들의 불만을 야기했습니다.

leader 명 리더, 지도자

interact 동

사용하다, 교류하다

앱과 웹 사이트에서는 어떤 버튼을 눌렀을 때 무엇인가 액션이 일어
난다. 이러한 사용자의 동작에 대해 일어나는 액션을 '인터랙션'이라
고 하는데, 그 동사가 interact이다. 버튼 등의 UI를 통해 '주고받는
다', 앱을 '조작하다', '사용하다'라는 뉘앙스로 사용된다. 그 밖에 '교
류하다', '작용하다'라는 의미가 있다.

I'm curious about how users **interact with** mobile
devices.

사용자들이 모바일 디바이스를 어떻게 사용하는지 궁금합니다.

It seems the button is too small to **interact with** on a
smartphone.

그 버튼은 스마트폰으로 조작하기에는 너무 작은 것 같아요.

Users are able to **interact with** each other on the
message feature.

메시지 기능으로 사용자끼리 교류할 수 있습니다.

interaction 명 교류, 만남, 주고받기
interactive 형 대화형의, 쌍방향의, 상호 작용하는
interactively 부 상호적으로

identify _동

특정하다

identify는 '특정하다', '밝히다'라는 뜻이다. 정체를 밝힌다는 것이다. 일상생활에서 쉽게 볼 수 있는 예는 **identification**(정체를 밝히는 것, 즉 신분증이나 ID)이다. 사용성 평가를 통해 사용자에게 무엇이 골칫거리인지 그 정체를 밝혀 보자.

I'd like to **identify** the reason why many users leave the sign-up screen.

많은 사용자가 등록 화면에서 이탈해 버리는 이유를 파악하고 싶어요.

Usability testing **identified** the main issue in the product.

사용성 평가에 의해서 제품의 주요 문제점이 밝혀졌습니다.

The root cause of the bug has been **identified**.

버그의 근본적인 원인이 밝혀졌습니다.

identification _명 신분증, 신원 확인, 확인, 동정(同定)

discover 동

발견하다, 알아차리다

discover은 '발견하다'라는 의미인데, 가장 먼저 무엇인가를 발견했을 때와 지금까지 알려지지 않았던 것을 발견했을 때 사용된다. 그렇기에 사용자가 앱을 조작하는 방법을 알아냈을 때, 문제를 발견했을 때와 궁합이 잘 맞는 말이다.

Did the participants **discover** the swipe interaction?

참가자들이 스와이프 조작을 알아챘나요?

I'll make a list of the problems **discovered**.

발견된 문제들의 목록을 만들게요.

ability가 끝에 붙는 말

discoverability는 발견 가능성으로 번역되고, 사용자가 지금까지 알지 못했던 새로운 콘텐츠와 기능을 발견할 수 있는 정도를 가리키는 말이다. 이처럼 "ability(단어에 따라서는 "bility")"가 끝에 붙는 말은 "~할 수 있는 것", "~의 가능성"이라는 의미가 있고, **usability**(편리성), **accessibility**(접근성), **readability**(가독성) 등 디자인을 평가할 때의 특징으로서 자주 이용된다.

discovery 명 발견
discoverable 형 발견 가능한
discoverability 명 발견 가능성, 정보 발견 용이성, 검색 용이성

obvious 형

분명한, 명백한

의심할 여지가 없을 정도로 '분명한', '명백한' 것을 **obvious**라고 한다. 의견과 선택이 '뻔한', '당연한'이라는 표현에서도 사용된다. 예를 들어 '**obvious** choice'는 '누가 봐도 명백한 선택', 즉 '최선'으로 번역할 수 있다. 사용하기 쉬운 제품을 설계할 때는 누가 봐도 쉽게 알 수 있는 디자인이 중요하다.

It wasn't **obvious** that the title was clickable.

제목의 클릭 가능 여부가 분명하지 않았어요.

We added text labels along with the icons to make it **obvious** what they are.

아이콘이 무엇을 나타내는지 명백해지도록 텍스트 레이블을 추가했습니다.

Designing from scratch would be the **obvious** choice in this case.

이 경우에는 새롭게 디자인을 하는 게 최선일 수도 있어요.

obviously 부 분명히, 당연히

leave 동

떠나다, 남기다

leave는 '떠나다', '남기다' 등의 의미가 있는 단어이다. leave home (집에서 출발하다)과 같이 어떤 장소를 떠날 때 많이 쓰이며, 사용자가 웹 사이트를 떠나다, 즉 '이탈하다'라는 의미로도 사용할 수 있다. 떠난 뒤에 남겨진 것에 초점을 맞춰 '남기다'로 번역할 수도 있다. 예를 들어 웹 사이트 등에서 사용자가 댓글을 남긴다는 표현을 할 수 있다.

We found that users **leave** the website when it takes time to load.

웹 사이트를 읽어 들이는 시간이 오래 걸릴 때 사용자가 이탈한다는 사실을 알았습니다.

I've shared the research plan document. If you have any thoughts, please **leave** comments.

리서치 계획 문서를 공유했어요. 의견이 있으시면 댓글을 남겨주세요.

사용자의 이탈을 나타내는 말

사용자가 웹 사이트 등의 열람을 중단하거나 앱을 사용하지 않게 되는 것을 가리키는 말로 leave 외에 abandon(버리다, 포기하다)이 있다. 또 서비스 해지율 및 사용자 이탈률을 churn rate라고 한다.

suppose 동

(근거는 없지만) 이라고 생각한다, 하게 되어 있다

suppose는 근거는 없지만 '아마 ~라고 생각한다'는 의미인데, '**be supposed to**'로 '~일 것이다', '~하게 되어 있다', '본래 ~을 하는 것'이라는 표현이 된다. 팀으로 설계할 때 어떻게 움직이도록 상정했는지를 확인하거나 설명할 때 사용할 수 있다. 과거형으로 사용할 때는 '원래 이렇게 될 것이었는데 일어나지 않았다'는 의미가 된다.

How **is** it **supposed to** work?

이것은 어떻게 기능하도록 되어 있습니까?

Are we **supposed to** archive old files?

오래된 파일은 정리해서 보관해야 하나요?

Account **was supposed to** be renamed to Profile.

'계정' 표제는 '프로필'로 변경되었어야 해요.

supposed 형 ~라고 생각되고 있는, ~라고 여겨지는
supposedly 부 아마, 어쩌면
supposing 접 만약 ~하다면

evaluate 동

평가하다

evaluate는 가치와 효과 등 어떤 것의 좋고 나쁨을 '평가한다', '판단한다'는 말이다. 디자인과 프로토타입을 다 만들었다면 다음은 평가 시간이다. 사용성 평가, 피드백 수집, 출시 후 사용자의 움직임과 같은 디자인의 성과를 다방면으로 평가하자.

Let's **evaluate** the results of this A/B test in two weeks.

이 A/B 테스트 결과를 2주 동안 평가해 봅시다.

We can **evaluate** the effectiveness of our proposed design through user testing.

우리가 제안한 디자인의 유효성은 사용자 평가를 통해 판단할 수 있습니다.

The manager highly **evaluated** my user research efforts.

상사는 제가 사용자 조사에 들인 노력을 높게 평가해 주었습니다.

evaluation 명 평가, 판정
evaluative 형 평가적인, 심사하여 결정한

사용성 평가에서 사용할 수 있는 표현

사용성 평가는 제품을 타깃 유저가 실제로 만져 보도록 하여 과제를 발견하는 기법이다. 여기에서는 여행에 도움이 되는 앱을 예로 들어, 질문하는 방법과 조작을 촉구하는 문구를 정리했다.

평가를 시작하기 전 기본적인 질문

Before we look at the app, I'd like to ask you a few questions.

앱을 보시기 전에 몇 가지 질문을 드릴게요.

First, what's your job? / What do you do for a living?

먼저, 당신의 직업은 무엇입니까? / 어떤 일을 하고 계십니까?

Tell me about the last time you traveled.

마지막으로 여행 갔을 때의 일을 말해 주세요.

가장 최근에 일어난 일을 묻자
'**Tell me about the last time**'은 마지막에 무엇인가 했을 때의 일을 묻는 문구이다. 마지막이란 다시 말해 가장 최근에 일어난 일이다. 떠올리기 쉽고 구체적인 장면을 지정함으로써 평소 행동을 알아내기 쉬워진다.

Do you like to travel? If so, which apps or websites do you use when planning your trip or looking for travel information?

여행을 좋아하시나요? 그렇다면 여행 계획을 세우거나 여행 정보를 찾을 때 어떤 앱과 웹 사이트를 사용하시나요?

이미 앱을 사용해 본 사용자에게는 감상을 물어보는 것도 과제를 발견하는 데 유용한 질문이다.

How would you describe your overall experience with the app?

이 앱의 전체적인 경험에 대해 어떻게 생각하십니까?

사용성 평가

사용성 평가를 시작하기 전에 먼저 질문이 끝났음을 전한다.

We're done with the questions.

질문은 이상입니다.

다음으로 사용성 평가가 시작됨을 전한다.

I'd like to ask you to do some basic tasks.

이제 몇 가지 해 주셨으면 하는 일이 있습니다.

But first, imagine you're planning to travel somewhere during your next vacation and you don't have any place in mind yet.

그 전에 먼저 '다음 휴가 때 여행을 계획하고 있다, 하지만 아직 목적지는 정해지지 않았다' 하는 상황을 상상해 보세요.

You're going to be looking at this app. Feel free to interact with it.

이 앱을 보시고 자유롭게 사용해 보세요.

여기서 자신의 스마트폰을 건네 테스트하고 싶은 앱을 사용해 보도록 한다.

Be sure to think out loud and talk to me about what you see and what actions you are taking and why.

당신이 보고 있는 것, 취하고 있는 행동과 그 이유 등 떠오르는 생각을 바로바로 말해 주세요.

생각한 것을 말하게 하다

사용성 평가 방법으로 사용자가 앱을 만지도록 하면서 생각하고 있는 것을 입 밖으로 내어 이야기하는 방식이 있다. 예를 들면 버튼을 만졌을 때 "왜 그 버튼을 누르려고 했나요?" 하고 이유를 이야기하도록 함으로써 사용자의 행동에 대한 이해가 깊어진다.

가정을 이야기할 때

You want to look for information about a place you're interested in visiting; **how would you do** that?

당신이 가 보고 싶은 장소의 정보를 찾으려면 어떻게 하실 건가요?

If you haven't decided on a destination, **how would you** decide?

만약 아직 다음 행선지가 정해지지 않았다면 어떻게 결정하실 건가요?

Let's say you've found a place that you like, what do you do next? What sort of information would you want to know?

마음에 드는 장소를 찾았다고 합시다. 다음으로 무엇을 할까요? 어떤 정보를 알고 싶으세요?

만약 ~라고 하자

'Let's say'는 '만약 ~라고 하자'라는 의미이다. 어떤 장면을 상상하면서 사용해 보도록 하고 싶을 때는 이렇게 미리 말해 둘 수 있다.

> You're interested in the area, and you've decided to plan a trip there. What would you do next?
>
> 당신은 그 장소가 마음에 들었고, 그곳으로 여행하기로 했어요. 다음으로 무엇을 할까요?

평가 중에 사용할 수 있는 편리한 문구

Let's get back to where we were.

아까 보던 곳으로 돌아갑시다.

Let's get back to the menu page.

메뉴 페이지로 돌아갑시다.

How about this feature? What do you think about it?

이 기능은 어때요? 이에 대해서 어떻게 생각하세요?

What do you think you should do next?

다음에 무엇을 하면 좋을까요?

사용자가 다음에 어떻게 해야 할지 망설이면

사용자가 다음에 어떻게 해야 할지 몰라 망설일 때는 바로 답을 알려주는 것이 아니라 "어떻게 해야 할까요?"라고 묻는다. 실제로 제품을 쓸 때 개발자가 항상 옆에서 질문에 대답할 수 없으므로 이 방법을 통해 자연스러운 사용자의 행동을 관찰할 수 있다.

Column 3
영어는 수단임을 깨닫다

디자이너 친구를 만들고 싶다

어학원에 다니는 생활에 익숙해지자, 영어로 말할 수 있다고 해도 애초에 무엇을 이야기해야 좋을지 모르는 상황이 많다는 것을 깨달았다. 무슨 일을 하는 사람이냐는 질문을 받았을 때 "I'm a designer, making mobile apps(저는 디자이너이고 모바일 앱을 만들고 있어요)."라고 대답했는데, 학원에서는 'mobile apps'라는 말조차 통하지 않았다. 지금까지의 인생을 되돌아보면, 학교 선택부터 취직까지 항상 공통의 화제를 가질 수 있는 사람이 있는 장소를 선택해 왔기에, 화제로 곤란한 일은 없었다. 이 깨달음을 계기로 '디자이너 친구를 만들어 디자인 이야기를 하고 싶다!'는 마음이 강하게 들었다.

하지만 6주간의 어학원을 마친 것만으로는 유창하게 말할 수 있는 수준과는 거리가 멀어 디자인에 관한 밋업(스터디 모임이나 커뮤니티에서 사람이 모이는 이벤트)에 혼자 가서 영어로 의사소통을 할 용기는 아직 나지 않았다. 그래서 다음 단계로 디자인 학교에 다니기로 했다.

일본에 살 때는 광고 디자인에 관여하는 일이 많았고, 사람이 사용하는 것을 만드는 UX 디자인 영역에 대해 더 배우고 싶다는 생각에서 제품 디자이너 양성소 Tradecraft(트레이드크래프트)의 문을 두드렸다. UX 디자인에 관한 수업과 현지에서 활약하는 디자이너의 강연을 들으면서, 현지에 있는 스타트업의 제품 개선을 통해 실전도 배울 수 있는 3개월짜리 프로그램이다. 신청은 매우 간단했는데, LinkedIn(링크드인)이라는 비즈니스용 소셜 미디어 프로필 링크를 양식에 써넣기만 하면 완료된다. 서류 심사를 통과하면 전화 면접을 통한 전형이 진행된다. 다음은 전화 면접에서 실제로 받은 질문들이다.

Can you tell me a little about yourself?

자기소개를 해 주세요.

What do you consider to be your strengths/weaknesses?

당신의 강점과 약점은 무엇이라고 생각합니까?

Where do you see yourself in five years?

5년 후의 자신은 어떤 모습이라고 생각합니까?

Why are you interested in us?

왜 Tradecraft에 관심을 가지셨나요?

이렇게 나열해 보면 내용 자체는 일본에서의 취직 활동과 별다르지 않다는 사실을 알 수 있다. 영어 내용도 그렇게 어려운 것은 아니지만, 표정이 보이지 않는 상대와 음성만으로 대화한다는 것 자체가 여하튼 무섭게 느껴졌다. 계속 하고 있던 개인 과외를 통해서 확실히 대책을 세우고 모의 연습을 반복했고, 당일을 맞아 무사히 면접을 통과해 프로그램에 참가할 수 있게 되었다.

어떻게 통과할 수 있었는지 생각해 보면, 전화 면접이었다는 점도 도움이 된 것 같다. 미리 준비한 대본을 보면서 이야기할 수 있어서 답변하려고 준비한 문장을 모니터 가득히 표시해 두었다. 훌륭하게 대책을 세웠던 내용을 질문받기도 해서 거의 준비한 문장을 읽은 형태가 되기는 했지만, 면접관이 내 의사소통 능력을 실제보다 높게 여겼음이 틀림없다.

아무 말도 하지 않는 것보다는
서투른 영어라도 하는 편이 낫다

Tradecraft의 커리큘럼은 아침 9시에 시작되며, 오전에는 디자인의 기초를 배우고 오후에는 그룹으로 실제로 무엇인가를 만드는 작업을 진행한다. 매일 8시간 이상 쏟아지는 영어를 끊임없이 듣는 나날이 3개월이나 계속되었다.

영어를 원어민 수준으로 다룰 줄 아는 사람들에게 둘러싸이자 속도는 상상 이상인 데다가 어휘는 어찌나 많은지, 무슨 말을 하는지 알아들을 수가 없어 경악했다. 당연히 유학생을 위한 프로그램이 아니기에, 영어로 소통해야 하는 환경에서 나도 잘 이야기해야 한다는 압

박감이 불안과 긴장을 증폭시켰다. 수업 내용 이전에 잡담조차 알아들을 수 없는 자신이 한심하게 여겨졌고, 특히 처음 2주 동안은 매일 집에 돌아와 울음을 터뜨릴 정도였다.

프로그램의 주요 내용은 현지 스타트업의 제품 개선에 그룹으로 임하는 것이었다. 매일같이 토론하며 반드시 "What do you think(당신은 어떻게 생각해요?)"라는 질문을 받는다. 주변에서 자신의 의견을 적극적으로 이야기하며 논의가 진행되는 가운데 매일 모르는 단어가 나와서 사전을 뒤져야 했던 나는 논점조차 이해하지 못해서 도저히 내 의견을 말할 수 있는 상황이 아니었다. 하지만 정말로 말하는 데 장벽이 되었던 것은 '사람들 앞에서 틀린 영어를 말하는 것이 부끄럽다'는 기분이었다.

Tradecraft에 들어오고 나서야 깨달은 것은 '아무도 그런 것을 신경 쓰지 않는다'는 사실이었다. 그 자리에 있는 모두의 공통된 생각은 지금 눈앞에 있는 문제를 해결하는 것이다. 논의하는 자리에서 자신의 의견을 말하지 않는 사람이 그 자리에 있는 것은 의미가 없기는커녕 팀에 민폐를 끼치는 행위이다. 지금에 와서는 모르는 것이 있으면 우선 모른다고 솔직하게 질문했어야 한다고 생각한다. 서투른 영어로 말하기보다 아무 말도 하지 않은 것이 훨씬 더 팀에 민폐를 끼쳤던 것 같다.

반대로 내가 기여할 수 있는 기회도 있었다. 같은 팀에 디자인과는 관계없는 대학을 나오고 바로 Tradecraft에 온 사람이 있었는데, 그녀가 다음에 어떻게 해야 할지 몰라 고민하고 있다는 사실을 알게 되었다. 누구나 처음인 환경, 익숙하지 않은 작업에는 불안을 느낀다. 그에 비해 나는 10년 가까이 디자인 일에 종사했기에 실전적인 과정은 이해하고 있었다. 그렇다면 그녀보다 더 마음에 여유가 있어야 하는 것이 아닐까? 그러한 생각이 들자 디자인 툴에 익숙하지 않은 사람에게 사용법을 가르쳐 주었고, 결국 프로젝트에서 공동 팀 리더가 되어 다음에 무엇을 해야 할지 생각하며 팀을 이끄는 역할을 맡았다.

영어를 할 수 있느냐가 가장 큰 문제라고 생각했을 때는 틀리는 것이 두려웠다. 하지만 영어는 의사소통의 도구이지 본래 공부하는 목적은 아니다. 영어로 설명할 수 없다면 그 자리에서 와이어프레임과 화면 전환 다이어그램을 써서 아이디어를 전달할 수도 있다. 다른 언어의 환경에 뛰어들어도 디자이너로서 하는 일은 똑같다. 이 깨달음이 드디어 나에게 자신감을 주었다.

영어로 발표하면 더 많은 사람에게 전달할 수 있다

Tradecraft에 들어간 첫 주에 '게릴라 사용성 평가'라는 무서운 과제가 있었다. 기존 앱의 문제점과 그에 대한 유용한 개선안을 일주일 안에 제안하는 것이 목적이었다.

상정하는 타깃 유저의 페르소나와 그 페르소나가 나아가는 사용자 흐름을 조합해 앱이 주는 경험의 개선안을 디자인하고, 실제로 사람이 접하는 프로토타입을 만든다. 그리고 그 프로토타입을 공원과 역 등에서 '모르는 사람'에게 말을 걸어 사용하도록 하고 평가한다.

단기간에 프로토타입을 만드는 것보다도 반년 전까지 Hello밖에 말할 수 없었던 인간이 낯선 사람에게 영어로 말을 거는 편이 훨씬 어려운 문제였다. 불안해하던 차에 동급생이 말을 거는 것을 도와줬는데 도움이 많이 됐다. 그다음은 사전에 대본처럼 정리해 둔 질문 내용 메모를 읽으며 간신히 다섯 분과 인터뷰했다. 사용성 평가에서 사용할 수 있는 표현(p.120)은 이때의 대본을 바탕으로 만들었다.

나는 Foursquare(포스퀘어)라는 시티 가이드 앱을 선택해서 이 과제에 임하게 되었다. Tradecraft 프로그램을 마친 후 실제 과정, 구체적인 개선 방안과 평가 결과를 블로그에 정리하여 공개했는데 큰 호응을 얻었다. Foursquare 창업주의 눈에 띄어서 트위터에 댓글이 달렸다. Foursquare를 만드는 팀에도 공유해 준 모양으로, 그날 바로 채용 담당자에게서 '시니어 제품 디자이너를 모집하는 중인데, 흥미가 있으면 연락 기다리고 있을게요'라는 메일까지 받았다. 나중에 전화 면

접을 하고 유감스럽게도 채용되지 않았지만, '영어로 발표하면 더 많은 사람에게 전달된다!'라는 사실을 직접 체감하는 경험이었다. 미국뿐만 아니라 네덜란드, 스페인, 대만 등 다양한 곳의 디자이너들이 내 글을 읽었다. '중국어로 번역해서 공개해도 돼요?'라는 연락을 받았을 정도이다.

Phase

6

improve

개선하기

사용성 평가에서 발견한 문제를 개선하면
제품은 더 사용하기 편해진다. 디자인을
수정하거나 피드백을 전달할 때 편리한
표현을 배워 보자.

improve 동

개선하다

improve는 무엇인가를 '더 좋게 하다', '개선하다'라는 의미이다. 앱 등 디지털 제품은 개선을 반복하여 사용자에게 가장 좋은 것을 끊임없이 추구하기에 반드시 듣는 말이다.

There is room to **improve** the sign-up form for our website.

우리 웹 사이트의 등록 양식은 개선의 여지가 있습니다.

How could we **improve** the onboarding flow?

온보딩의 흐름을 어떻게 개선하면 좋을까요?

onboarding이란

온보딩은 사용자가 소프트웨어, 서비스, 앱에 등록하고 익숙해지도록 만드는 일련의 과정이다. 구체적으로는 사용자가 등록하도록 앱의 매력을 설명하거나, 처음 설정을 하도록 경험을 설계하는 일을 가리킨다. 참고로 회사에 새로 들어온 사람을 위해서 실시하는 '신입 사원 연수'라는 의미로도 쓰인다.

improvement 명 개선, 개량

address 동

임하다, 착수하다

주소로 친숙한 **address**인데, 동사가 되면 '임하다', '착수하다', '대처하다'라는 의미가 있다. 문제 등에 주의를 기울이고, 지금부터 착수한다는 뉘앙스다. 예문으로 다루지는 않았지만 '연설하다'라는 뜻도 있다. 이 모두에 공통된 것은 '어떤 방향으로 똑바로 향해 가다'라는 점이다.

Which design task will we **address** first?

어떤 디자인 작업부터 착수할까요?

We'll **address** localization in the next phase.

다음 단계에서 현지화에 임합니다.

The issue the user mentioned in the research has already been **addressed**.

리서치에서 사용자가 언급했던 문제에는 이미 착수했어요.

tackle 동

(어려운 문제에) 대처하다, 맞서다

tackle은 '대처하다', '맞서다'라는 뜻이다. address와 비슷하지만, 사용할 때를 구분하자면, tackle은 더 대응하기 어려운 것에 대처할 때 어울리는 말이다. 럭비의 '태클하다'와 같은 단어로, '문제를 단단히 잡다', '열심히 한다'는 뉘앙스가 있다.

Let's **tackle** improving the sign-up flow!

등록 흐름 개선에 힘써 봅시다!

I'm **tackling** the problem of the search screen which a lot of users are having trouble with.

많은 사용자가 어려움을 겪는 검색 화면 문제를 다루고 있어요.

I'm going to talk about how we **tackled** a redesign of the recipe app.

저희가 레시피 앱 리뉴얼에 어떻게 임했는지 말씀드리겠습니다.

tackle 명 도구, 기구

solve 동

해결하다

문제와 수수께끼를 '해결하다', '해명하다'를 **solve**라고 한다. 어원은 '느슨하게 하다'이다. 엉킨 실을 풀어서 원래 상태로 되돌리듯이 본래의 모습이라고도 할 수 있는 답과 진상을 밝히는 것이다. '디자인은 문제 해결이다'라고 말하기도 하는데, 문제를 해결하기 위한 디자인은 무엇이 문제인지를 풀어내고 이해하는 데서 시작된다.

What is the problem we're trying to **solve**?

우리가 해결하려는 문제가 뭐죠?

We **solved** the complex sign-up process problem by reducing steps.

절차를 줄임으로써 복잡한 등록 과정 문제를 해결했습니다.

The color contrast problem has been **solved**.

색의 대비 문제는 해결되었습니다.

sign up / sign-up / signup의 차이에 유의하자

'등록하다'를 의미하는 sign up은 하이픈과 띄어쓰기에 따라 미묘하게 달라진다. sign up 은 동사로, 주로 버튼 같은 사용자 액션이 생기는 데서 사용한다. sign-up과 signup은 명사 혹은 형용사로, 페이지 제목 등에서 볼 수 있다.

solution 명 해결책, 해명, 해답

busy 형

너저분한

'바쁘다'는 의미의 busy인데, 그 밖에도 '혼잡한', '시끌벅적한'이라는 의미가 있다. 디자인에서는 요소가 많고 여백이 없을 정도로 '너저분한' 모습을 나타낼 수 있다.

> This screen looks **busy**.
>
> 이 화면은 어수선해 보여요.

> It's hard to put text on the **busy** background.
>
> 뒤죽박죽인 배경 위에 글자를 넣기는 어렵습니다.

> The team has been keeping **busy** with design work over the last few weeks.
>
> 지난 몇 주 동안 팀은 디자인 업무로 바빴어요.

busy한 디자인의 원인

디자인이 너저분한 느낌이 들 때는 다음과 같은 원인을 생각할 수 있다. 다른 서체나 색이 많이 사용된 경우. 디자인 스타일에 일관성이 없는 경우. 여백이 모자란 경우. 불필요한 요소가 많이 배치된 경우. 이러한 점들을 재검토해 보자. 표시되는 메시지도 담당할 때는 과감하게 글자 수를 줄여 보는 것도 방법이다.

유 **cluttered** 어질러진

simplify 동

단순화하다

디자인 요소가 많아져 복잡해졌을 때는 사용성에도 영향을 줄 가능성이 있다. 이때는 필요 없는 것을 깎아 내어 단순하게 함으로써, 이해하기 쉽고, 알기 쉽게 한다. 이러한 행위를 simplify라고 한다. 심플하다는 말의 동사형으로, 무엇인가를 '단순화하다', '간단히 하다'라는 뜻이다.

I think we should **simplify** the user flow because it is confusing many users.

많은 사용자가 헤매니 사용자 흐름을 간단하게 하는 편이 좋을 것 같아요.

This design might be a little bit complicated. Can you try **simplifying** it?

이 디자인은 조금 복잡한지도 모르겠어요. 단순하게 해 주실 수 있나요?

simple 형 단순한, 간단한, 알기 쉬운, 간소한
simplicity 명 간단, 단순, 간소
simply 부 단순하게, 간단하게

expose 동

드러내다, 보이게 하다

expose는 '드러내다'라는 의미가 있다. 어원은 '~을 밖에 두다'라는 뜻으로, 태양에 피부를 드러낼 때 쓰인다. 그래서 디자인에서는 알아보기 힘든 곳에 있는 오브젝트를 보이는 곳으로 옮길 때 쓰이기도 한다. 참고로 카메라의 '노출'은 카메라의 필름이나 이미지 센서에 드러나는 빛의 양을 말하는데, exposure이라는 명사를 사용한다.

Some participants in the usability test couldn't find the share button. Let's move it to the header to **expose** it more.

사용성 평가의 참가자 중 몇 명은 공유 버튼을 발견하지 못했어요. 헤더로 옮겨서 버튼이 더 잘 보이게 합시다.

The landing page needs to **expose** users **to** the main products.

랜딩 페이지는 사용자에게 주력 상품을 보여줘야 합니다.

A basic tutorial of the product is needed to **expose** users **to** its core features.

제품의 주요 기능을 체험하도록 간단한 튜토리얼이 필요합니다.

expose A to B A(사람)에게 B를 경험하게 하다, 접하게 하다
exposure 명 노출, 폭로, 드러내기, 들판에 내버려 두기

concise 형

간결한

간결하다는 것은 쓸데없는 것을 생략하면서 요점을 포착한 표현을 말한다. 필자는 concise라는 말을 모를 때 simple을 자주 사용하고는 했다. 둘 다 '간략한'이라는 뉘앙스를 포함하지만, simple은 '간략한', '단순한'이라는 의미로, 간결에 포함된 '요점을 파악하다'라는 요소가 없다. 디자인 업무 중에는 낭비를 없애면서도 중요한 부분은 전달되게 해야 하는 경우가 많다. 이때 concise를 사용할 수 있다. 설명 같은 글에 관해 쓰는 경우가 많다.

We should use a **concise** description for the onboarding screen.

온보딩 화면에는 간결한 설명문을 사용해야 합니다.

Could you make the push notification text a bit more **concise**?

푸시 알림문을 조금 더 간결하게 해 주시겠어요?

concisely 부 간결하게
conciseness 명 간결함

incorporate 동

받아들이다

incorporate는 어떤 것을 도입해서 조합하는 것이다. 아이디어를 낼 때와 디자인 개선 단계에서 이 단어를 자주 듣는다. 기존의 아이디어에 다른 아이디어를 조합함으로써 새로운 디자인과 가치를 창출할 수 있다. 무엇인가를 도입하는 것은 디자이너가 자연스럽게 하는 행위일지도 모른다. 회사 등을 '합병하다', 조직을 '법인화하다'라는 의미도 있다.

Let's **incorporate** the user feedback in the next round of iterations.

다음 반복 수행 시 이번 사용자 피드백을 도입하자.

I'd like to **incorporate** the illustration style into my design.

그 일러스트 스타일을 제 디자인에 도입하고 싶어요.

We have to **incorporate** an upload feature for the next phase.

다음 단계에서 업로드 기능을 포함해야 합니다.

incorporated 형 일체화된, 통합된
incorporation 명 합병, 법인 단체

modify 동

수정하다

디자인을 수정할 때 쓸 수 있는 단어로 여러 가지가 있는데, 약간 수정을 가하면 개선될 때 쓸 수 있는 것이 **modify**이다. 완전히 틀린 것을 고친다기보다 세세하게 조정해서 더 적절한 것으로 만들고자 수정할 때 사용한다.

> She proposed that we **modify** the colors for accessibility.
>
> 그녀는 접근성을 위해 색을 수정할 것을 제안했습니다.

> I'll **modify** the copy to fit the button.
>
> 버튼에 들어갈 수 있도록 그 문장을 수정할게요.

카피는 일본어와 똑같이 사용할 수 있다

캐치 카피*는 일본식 영어로, 영어로는 slogan이나 tagline이라고 한다. 하지만 카피라는 말은 영어에서도 쓸 수 있다. 광고 카피와 디자인 중에서도 표제로 쓸 수 있는 부분 등 누군가에게 발표할 목적으로 쓴 글은 copy라고 한다.

* catch+copy로, 캐치프레이즈를 말한다.

change 동

변경하다

modify는 조금 수정을 가할 때 사용한다고 설명했는데, '전면적으로 확 바꿀' 때는 **change**가 적합하다. 존재하는 요소를 바꾸는 등 다른 것으로 변경하는 것을 의미한다.

If we **change** the home screen to a different design, when could we release the app?

홈 화면을 다른 디자인으로 변경하면, 앱 출시일은 언제가 될까요?

You can **change** your username anytime.

사용자명은 언제든지 변경할 수 있습니다.

Changing the specs this late in the development cycle would be too risky.

개발 사이클의 이렇게 늦은 단계에서 사양을 변경하는 것은 상당한 위험이 따릅니다.

change 명 변화

edit 동

편집하다

'편집하다'라는 의미의 **edit**은 잡지나 영상 등에서 자주 사용되는데, 여러 가지 재료를 목적에 맞는 형태로 정리하고 요소를 다시 짜거나 하여 완성한다는 의미이다. 따라서 파워포인트PowerPoint나 포토샵 파일을 편집할 때처럼 같은 파일의 전체적인 변경 조작, 문장과 정보를 갱신할 때도 사용된다.

Feel free to **edit** the design file.

디자인 파일을 자유롭게 편집하세요.

Please don't open the file yet, I'm still **editing** it.

아직 편집 중이니 이 파일을 열지 말아 주세요.

개선하기

Users can **edit** their profile.

사용자는 프로필을 편집할 수 있습니다.

edit 명 편집

tweak 동

미세하게 조정하다

비틀거나 당기는 것을 tweak이라고 하는데, 비유적인 표현으로 '미세하게 조정하다'라는 의미도 된다. 글자 크기 값을 아주 조금 만져볼 때, 시험 삼아 디자인을 건드려 보면서 세세한 부분을 조정할 때 사용할 수 있다.

I'll **tweak** the font size and the line spacing.
문자 크기와 행간을 미세하게 조정할게요.

Let me know if there's anything you need me to **tweak** in the design.
디자인에 미세 조정이 필요한 부분이 있으면 알려 주세요.

We are **tweaking** the layout based on user feedback so that it's easier to navigate.
사용자의 피드백에 따라, 탐색이 용이하도록 레이아웃을 미세 조정하는 중입니다.

tweak 명 비틀기, 당기기, 미세 조정

adjust 동

조정하다, 조절하다

adjust는 무엇에 맞춰 '조정하다', '조절하다'라는 의미이다. 일정이나 팀 내 의견을 조정할 때 등 폭넓게 사용할 수 있는데, 디자인 작업에서는 이미지와 문자의 위치나 크기 등을 조정할 때 사용할 수 있다.

I will **adjust** the opacity of the background so the text becomes more legible.

텍스트가 잘 보이도록 배경의 불투명도를 조정할게요.

When users **adjust** the window size, the content will be responsive.

사용자가 윈도 크기를 조정하면 콘텐츠는 반응형으로 대응합니다.

adjustment 명 조정, 조절, 수정, 보정

match 동

맞다, 서로 어우러지다

match는 두 가지가 어울리는 것을 말한다. 디자인에서는 다른 색과 모양의 조합이 '어울리다', '조화롭다'라는 표현에 match를 사용할 수 있다. iOS와 안드로이드 등 여러 플랫폼으로 앱을 전개할 때 어디서든 같은 기능을 구현함으로써 '꼭 맞추다'라고 사용할 수도 있다.

The color doesn't **match** the color scheme in the app.

그 색은 앱의 배색과 맞지 않아요.

We will make changes to the Android app so it closely **matches** the iOS app.

iOS 앱과 맞춰지도록 안드로이드 앱을 변경합니다.

[명사로서의 예문]

The botanical pattern is **a good match** for our brand.

그 식물 무늬는 우리 브랜드에 안성맞춤이에요.

match 명 어울리는 사람(물건), 잘 맞는 것
matching 형 잘 어울리는, 딱 맞는

fit 동

(크기, 모양이) 맞다

match가 색과 모양의 조합이 맞는 것을 가리키는 데 비해 **fit**은 '크기와 모양이 딱 맞는' 것을 가리킨다. 글자 수가 많아서 버튼의 폭에 맞지 않거나, 이 이상으로 새로운 요소를 넣을 공간이 화면에 없다. 그러한 사이즈 문제로 디자인을 수정해야 할 때 쓸 수 있는 말이다. 또 '적합하다'라는 의미도 있어, 사람이 회사와 문화에 맞을 때 사용할 수 있다.

I'll modify the text to **fit** the button.

버튼에 들어가도록 문자를 수정할게요.

The bottom navigation doesn't have any more space to **fit** another icon.

아래쪽 내비게이션에 아이콘을 하나 더 넣을 공간이 없습니다.

[명사로서의 예문]

She would be **a good fit** for a design director role.

그녀가 디자인 디렉터에 제격일 거예요.

fit 형 적합한, 어울리는
fit 명 맞는 것, 몸에 맞는 옷

reduce 동

감소시키다, 줄이다

reduce는 크기, 수량, 가격 등을 '감소시키다', '줄이다'라는 의미가 있다. 디자인에서는 글자 수와 글꼴 크기 등 수치로 나타낼 수 있는 것의 값을 줄일 때 사용할 수 있다.

I'd like to **reduce** the font size to 16pt when the screen width is smaller than 375px.

화면의 폭이 375px 미만일 때 글꼴 크기를 16pt로 줄이고 싶어요.

I **reduced** the opacity of this overlay.

오버레이의 불투명도를 줄였습니다.

We might need to **reduce** the number of steps before purchase.

구입까지의 절차를 줄여야 할지도 모릅니다.

reduction 명 감소, 축소

반 **increase** 늘리기

replace 동

바꿔 놓다

디자인 요소와 글자 등을 '바꿔 놓을' 때는 **replace**를 사용할 수 있다. 낡거나 망가져 사용할 수 없게 된 것 대신에 '새로운 것으로 교체한다'는 뉘앙스가 있다. 임시로 넣었던 이미지를 정식의 것으로 교체할 때 딱 맞는 말이다.

I **replaced** the thumbs up icon **with** the heart icon.

좋아요 아이콘을 하트 아이콘으로 대체했습니다.

Please **replace** the placeholder images **with** the approved ones.

임시 이미지를 승인받은 것으로 변경해 주세요.

replacement 명 대용품

refine 동

다듬다(브러시업하다), 개량하다

일본에서 일할 때 자주 '브러시업한다'는 말을 들었는데 미국에 와서는 들어본 적이 없다. 애초에 브러시업이라는 말은 어떤 상황에서 쓰일까. 아마 디자인을 마무리하려고 외형을 좋게 다듬거나 아이디어와 페이지의 전체 구성 등을 더 좋게 개선하는 느낌이라고 할까. 이때는 '개량하다', '세련되다'라는 의미가 있는 **refine**을 사용할 수 있다.

We need to **refine** the dashboard.

대시보드 화면을 더 다듬어야 합니다.

We plan to **refine** the product by conducting iterative usability testing.

반복해서 사용성 평가를 실시함으로써 제품을 개량할 예정입니다.

refined 형 세련된, 품위 있는, 개선된, 정교한

refinement 명 개량판, 개선된 곳

polish 동

갈고닦다, 세련하다, 다듬다(브러시업하다)

일본어의 브러시업에 해당하는 말로 '갈고닦다', '세련하다'라는 의미
의 polish도 있다. 모국어가 영어인 디자이너 친구들에게 차이를 물었
더니 refine은 본질적인 부분을 개량하는 데 사용되지만, polish는 표
면적인 개선에만 사용되고, 조금 속어 같은 느낌이 있다고 한다. 글자
사이즈와 레이아웃의 세세한 조정 등 마지막에 외형을 개선하는 경우
에는 polish가 적당할 것 같다.

I'll **polish up** the logo to deliver it to the client.

클라이언트에게 납품할 수 있도록 로고를 다듬을게요.

Let's try **polishing up** the banner design as best we can.

배너 디자인을 최대한 다듬어 봅시다.

The animation hasn't been **polished**. It is only a proof of concept.

이 애니메이션은 아직 다듬어지지 않았습니다. 단순한 개념 증명일 뿐입니다.

proof of concept란

개념 증명이라고 하는, 새로운 아이디어의 실현 가능 여부를 검증하는 공정이
다. 프로토타입과도 비슷하지만, 프로토타입이 몇 가지 기능을 갖추고, UX의
관점도 적용하는 것에 비해, 이것은 제품의 일부분만 테스트한다. 디자인 문맥
에서는 애니메이션의 연출이 잘될지 등을 간단하게 테스트하고 만들어 볼 때
도 이렇게 말하기도 한다.

polish 명 세련, 고급스러움, 광택

7

deliver

사용자에게 전달하기

제품 디자인은 제품의 개선을 마쳤다고
끝나는 것이 아니다. 클라이언트에게
디자인을 납품하거나 제품을 공개해야 한다.
결과물을 전달할 때 빈출하는 단어와
예문을 정리했다.

deliver 동

납품하다

택배를 딜리버리라고 하는 것처럼, **deliver**에는 '배달하다', '전달하다'라는 의미가 있다. 물리적인 배달만을 의미하는 것은 아니므로, **deliver** 다음에 상품이나 디자인을 두면 '납품하다'라는 표현으로 사용할 수도 있다.

Could you **deliver** the new designs to the client by next Tuesday?

다음 화요일까지 클라이언트에게 새로운 디자인을 납품해 주시겠습니까?

The illustrator's PSD file has been **delivered**.

일러스트레이터의 PSD* 파일이 납품되었습니다.

* PSD : 어도비(Adobe) 포토샵의 파일 형식

납품 형식을 확인하자

디자인을 납품할 때는 출력 조건과 파일 형식 등을 확인하는 것이 중요하다. "What are the deliverables required(필요한 납품물이 무엇인가요)?"와 같이 물을 수 있다.

deliverable 명 납품물

tidy up 동

깨끗이 하다, 정리하다

방을 정리하는 것을 **tidy up**이라고 하는데, 디자이너 일에서도 쓸 수 있다. 예를 들어 파워포인트와 키노트Keynote 등의 프레젠테이션 슬라이드를 골자는 그대로 두고 외형을 다듬거나 디자인 데이터의 레이어를 정리할 때 등에 쓸 수 있다.

Could you **tidy up** the presentation deck?

프레젠테이션 자료를 깔끔하게 해 줄 수 있습니까?

I'm going to **tidy up** the layer list in the design file.

디자인 파일의 레이어를 정리할게요.

프레젠테이션 소프트웨어상의 명칭

프레젠테이션 소프트웨어에서는 한 페이지를 slide, 이것이 모인 파일 자체를 가리켜 slides(slide의 복수형)라고 한다. 소프트웨어가 보급되기 전에는 프레젠테이션에 작은 필름을 이용한 슬라이드 영사기가 사용되었기에, 이러한 호칭이 명칭으로서 남아 있다. slides는 slide deck, deck이라고도 하는데, 이는 deck이 한 세트의 트럼프 카드처럼 한 덩어리가 여러 장으로 이루어진 것을 의미하는 데서 비롯되었다.

유 **tidy up**은 **clean up**으로 대체해도 통한다.

tidy 형 깔끔한, 정리된

organize 동

(일정한 규칙에 따라) 정리하다, 모으다

파일을 깔끔하게 정리할 때는 tidy up 외에 **organize**를 사용할 수 있다. **organize**는 미팅과 행사를 계획하고 진행할 때 쓰는 말인데, 순서와 카테고리에 따라 '정리정돈하다', '일정한 규칙에 따라 정리하다'라는 뉘앙스가 있다. 예를 들어 파일을 카테고리별로 폴더에 나누는 것은 **organize**라고 할 수 있다.

Let's **organize** the file structure before finishing the project.

프로젝트가 끝나기 전에 파일 정리를 해 둡시다.

I'll create a quick mock-up to **organize** my thoughts.

생각을 정리하기 위해 간단한 목업을 만들게요.

Thank you for **organizing** this meeting.

이 미팅을 진행해 주셔서 감사합니다.

organization 명 조직, 단체, 구조

organizer 명 주최자, 입안자, 정리하는 도구

organized 형 조직적인, 정리된

explain 동

설명하다

explain은 이유, 의도 등을 전달하고 이해하기 어려운 부분을 알기 쉽게 '설명하는' 것이다. 디자이너에게는 자신이 디자인한 것의 의도를 언어화하는 능력이 요구된다. 프레젠테이션 등에서 "Let me explain(설명해 드릴게요)", "I'd like to explain…(…에 대해 설명하고자 합니다)" 라고 한 다음 자신의 생각을 말하기 시작할 수 있다.

Let me **explain** the thinking behind this design.

어떤 의도로 디자인했는지 설명해 드릴게요.

We made a short video to **explain** how to use the app.

앱 사용법을 설명하기 위해 짧은 영상을 만들었어요.

If there's anything you don't understand, I'll be happy to **explain**.

혹시 이해가 안 가시는 것이 있으면 기꺼이 설명하겠습니다.

explanation 명 설명

represent 동

나타내다, 표현하다

represent는 '대표하다'라는 뜻인데, 그 밖에 물건과 기호가 무엇인가를 '나타내다', '상징하다', '표현하다'와 같이 사용할 수도 있다. 예를 들면, 아이콘과 로고 마크를 제작했을 때 그것에 어떤 의미가 있는지, 그것이 무엇을 나타내는지를 설명할 수 있는 편리한 말이다.

This shape of the logo **represents** the initial letter of the brand name and a bird.

이 로고의 형태는 브랜드명의 이니셜과 새를 상징합니다.

We need to design icons to **represent** the categories of articles.

기사의 카테고리를 나타내는 아이콘을 디자인해야 합니다.

I've made the prototype that better **represents** the design intent.

디자인의 의도를 더 적절히 표현하고자 프로토타입을 제작했습니다.

representation 명 표현, 묘사, 기호
representative 형 그리는, 상징하는, 대표적인
representative 명 대표자, 대표적인 사람(물건)

finalize 동

마무리하다, 완성하다

finalize는 어떤 것을 최종 상태로 만드는, 즉 '마무리하다'라는 의미이다. 납품, 출시를 앞둔 시점에 이루어지는 팀 내의 대화에서 많이 나온다.

I need to **finalize** the hero image to hand off to engineers.

엔지니어에게 넘기려면 메인 비주얼을 마무리해야 해요.

The copy for the push notification will be **finalized** one week before release.

푸시 알림 문장은 출시 일주일 전에 확정됩니다.

We're going to **finalize** the product by the end of this month.

이달 말까지 제품을 완성하겠습니다.

finalization 명 최종 결정, 완성, 결착
final 형 최종의, 마지막의
finally 부 최종적으로, 결국, 드디어

meet 동

충족하다, 달성하다

'만나다'로 친숙한 **meet**인데, 요건을 충족하거나 만족감을 얻는 등 '충족하다'라는 의미도 있다. 그 근본에는 '만나다'와 마찬가지로 두 가지가 접촉한다는 뜻이 담겨 있다. 기준이 되는 바에 가까워져 접촉하는, 즉 '충족하다'라는 뜻이 된다.

Does this screen **meet** the requirements of the user flow?

이 화면은 사용자 흐름의 요건을 충족합니까?

We cannot launch until the quality **meets** our standards.

품질 기준을 충족하기 전까지는 공개할 수 없습니다.

I'll take care of the banner design so that he can **meet** the deadline.

그가 마감 시간에 맞출 수 있도록 배너 디자인은 제가 맡겠습니다.

meeting 명 회의, 집회

unmet 형 (요구 등이) 충족되지 않은

launch 동

가동하다, 팔기 시작하다

launch는 '론칭하다'라는 외래어로도 자리를 잡아가고 있는데, 비즈니스와 서비스를 '시작하다', '가동하다', 신제품을 '팔기 시작하다'라는 의미로 사용된다. 우주를 향해 로켓을 발사한다는 의미로도 쓰이듯이, 수면 아래에서 움직이던 프로젝트를 드디어 선보인다는 뉘앙스가 있다.

The team is very excited about **launching** the website tomorrow.

팀원들은 내일 웹 사이트가 오픈하는 것을 굉장히 기대하고 있어요.

We **launched** the new app on the App Store.

새로운 앱을 앱스토어(App Store)에서 공개했습니다.

launch와 비슷한 말

ship은 배로 보낸다는 뜻으로, 온라인 쇼핑 등에서 제품을 '출하할' 때 쓰는 말이다. 소프트웨어를 '공개할' 때도 사용된다. 마찬가지로 '공개하다'로 번역하여 사용할 수 있는 **release**는 '해방한다'는 의미가 있는 말로, 영화를 개봉할 때, 뉴스와 정보를 공표하는 보도자료에도 사용할 수 있다.

유 ship, release

enhance 동

(질을) 더 높이다

enhance는 질과 가치를 '더 높이다', '강화하다'라는 의미이다. improve와 비슷하지만, enhance는 이미 우수한 것을 '더 좋게 만든다는' 뉘앙스가 있다. 또 소프트웨어의 기존 기능을 더 사용하기 쉽도록 '확장한다'는 의미도 있다.

We added a survey on the website to **enhance** user satisfaction.

사용자 만족도를 더 높이기 위해 웹 사이트에 설문 양식을 추가했습니다.

The product improvements **enhanced** the brand image.

제품 개선으로 브랜드 이미지가 향상되었어요.

Holding a retrospective meeting helps us to **enhance** future design processes.

평가회를 실시하면 향후의 디자인 과정을 개선하는 데 도움이 됩니다.

The plug-in **enhances** the existing feature.

해당 플러그인은 기존 기능을 확장합니다.

enhancement 명 개량하기, 확장 기능

learn 동

배우다

'배우다'라는 영어 단어로 흔히 study와 **learn**을 떠올릴 것이다. study는 공부 그 자체나 연구와 같이 무엇인가를 밝혀내는 데 주안점이 있어, 공부한 것을 익혔는지 아닌지는 상관없다. **learn**은 배운 결과에 초점을 맞추고 있으며, 학습이나 경험을 통해 기술과 지식을 익히는 것을 의미한다.

What did you **learn** from this project?

이 프로젝트에서 무엇을 배웠나요?

I **learned** how to work with external illustrators.

외부 일러스트레이터와 어떻게 작업을 진행하는지를 배웠어요.

I'm trying to start **learning** programming this month.

이번 달부터 프로그래밍을 배우려고 합니다.

평가회에서 묻는 What did you learn?

팀이 모여 최근에 한 작업을 돌이켜보고 제작 과정을 개선할 방법을 검토하는 미팅을 레트로스펙티브retrospective라고 한다. 이 미팅의 진행 방법 중 하나로 "What did you learn(뭘 배웠나요)?"이라는 문구가 있다. 프로젝트에서 부족했던 요소, 의미 있었던 점, 다른 팀원들에게 배운 점도 있을 수 있다. 이러한 깨달음을 팀 내에서 공유함으로써 다음 과정에 활용할 수 있다.

learner 명 학습자, 초보자
learning 명 학문, 학습, 학습을 통해 배운 것
learned 형 교양 있는, 학술적인, 경험에 의한

Column 4

모르는 세계로 계속 뛰어들다

디자이너로서 현지 취업을 목표로 하다

Tradecraft 양성소의 목표는 현지에서 프로 디자이너로서 직업을 얻는 것이다. 따라서 당연히 실제 기업에 지원하고, 면접 등의 전형을 거쳐 채용되어야 한다. 웹 사이트 등을 통해 일하고 싶은 기업에 직접 접근함과 동시에 Tradecraft 졸업생에게서 '포트폴리오를 봤는데 일자리를 찾고 있다면 우리 채용 담당자에게 소개해 줄게'라는 말을 듣기도 했다. 이는 많은 기업과 연결된 Tradecraft의 강점이기도 하다. 나는 미국에서의 실무 경험이 없어서인지 서류 심사에서 탈락하는 경우가 많아, 소개를 통해서 서류 심사 이후의 단계로 나아가는 경우가 대부분이었다.

소개라고 해도 서류 심사 이후의 전형을 면제받는 일은 거의 없다. 먼저 전화 면접이다. 지금까지 해 온 경험에 대해 질문하고 모집 중인 포지션에 맞는지 검토한다. 이를 통과하면 온 사이트(현장)에서의 면접이다. 오피스를 방문해서 현장 디자이너를 비롯해 만약에 입사하면 같이 일하게 될 사람들을 직접 만나 채용 여부를 결정짓는다. 일본에서 디자이너의 면접이라고 하면 면접관의 질문에 대답하는 장면을 떠올리지만 미국에서는 실전적인 과제를 수반하는 일이 많고, 나도 몇 가지 과제를 경험했다.

- **Portfolio Presentation** 그동안 관여했던 프로젝트를 통해 자신의 디자인 과정을 제시한다.
- **Design Critique** (디자인 비평) 기존 제품을 보면서 개선할 수 있는 포인트를 지적한다.
- **Design Challenge** (디자인 과제) 주어진 주제에 따라 디자인을 제작한다.

Design Challenge(디자인 과제)는 사전에 제시된 주제에 따라 앱의 프로토타입 등을 제작해 가서 이에 관해 이야기하는 것도 있고, 면접

자리에서 제시된 주제에 따라 그 자리에서 디자인을 제작하는 것도 있다. 특히 면접 자리에서 하는 것은 '화이트보드 챌린지'라고 불리며, Tradecraft에서도 그 특훈을 할 정도로 많은 기업에서 실시하는 일반적인 과제이다.

새로운 제품 설계와 기존 제품의 개선안을 제시하는 것이 목적인데, 제품의 세세한 요구 사항은 정의되어 있지 않고 짧은 시간에 성과물을 내는 것을 목표로 하기에 디자이너로서의 기술을 최대로 발휘해야 한다.

예를 들면, 내가 실제로 경험했던 과제는 '학생들이 더치페이 시 사용하는 계산기'였다. 처음에 그 외에는 아무것도 주어지지 않기 때문에 스스로 면접관에게 "어떤 상황에서 쓰나요?", "몇 명 정도가 쓰나요?" 같은 질문을 반복하면서 화이트보드 위에 회의록을 남기듯이 쓰며 요건을 정리한다. 사용자의 명확한 페르소나나 스마트폰용 앱이라는 점 등 제품의 대략적인 요구 사항을 정한다.

제품 디자인에 필요한 정보가 정리되면, 구체적인 제품 아이디어를 와이어프레임 등으로 표현하여 화이트보드에 그려내고 제작하기 시작한다. 그리는 동안 '왜 이렇게 설계했는가'와 같이 자기 생각을 말하기도 요구되며, 그리는 것에 관해서 계속 설명해야 한다. 게다가 면접관의 질문과 아이디어가 날아오면 그에 대처하기도 해야 한다. 전부 다 해서 20분 정도에 걸쳐 다양한 화면의 디자인과 전체적인 구성이 화이트보드 위에 남겨지게 된다.

이러한 과제는 제작물의 퀄리티를 보는 것뿐만 아니라 실제로 논의하며 설계하는 과정에서 의사소통 방법과 문제 해결 능력을 보기 위해 이루어진다. 어떤 과제라도 "왜 그 결정을 내렸나?" 하는 이유를 반드시 물으며, 디자이너로서 의사 결정을 내리는 능력이 중요시된다는 것을 느꼈다.

면접에서 특히 일본과 다른 점은 프로덕트 매니저, 리서처, 디자이너 등 다양한 직무를 담당하는 여러 명의 사람이 면접 자리에 나타나는 점이다. 내가 일을 시작하고 반대 입장이 되자 이해가 됐는데, 채용

여부는 능력만으로 결정되지 않는다. 앞으로 함께 일할 가능성이 있는 입장에서 대화와 질문을 하면서 '함께 일하고 싶은 사람인가?'하는 관점을 매우 중요하게 여긴다. 회사에 따라서는 한 명이라도 반대하는 사람이 있으면 안 뽑는 곳도 있는 듯하다.

조건에 맞는 회사를 선택하다

2개월 정도의 취업 활동을 거쳐 무사히 2개 회사로부터 내정을 받았다. 최종적으로 입사를 결정한 것은 All Turtles라는, Evernote(에버노트)의 공동 창업자인 필 리빈이 세운 회사이다. 도쿄에도 오피스가 있지만, 샌프란시스코 오피스에 일본인은 나 하나뿐이다. 일할 때도 사용할 수 있는 수준으로 영어 실력을 향상시키고 싶었던 나로서는 동료 중에 일본인이 있긴 하지만 가까이 있지는 않은 정도의 환경이 딱 좋았던 데다가, UX 라이터나 리서처 같은 각 분야의 전문가가 소속된 점이 매력적이었다.

게다가 회사와 직업을 선택할 때 중요시했던 점이 있다. 바로 브랜드와 제품 디자인 모두에 관여할 수 있는 환경일 것. 회사 조직에서는 마케팅과 제품 팀이 분리된 경우가 많다. 브랜드 디자인이 종종 마케팅 영역으로 분류되기 때문에, 제품 디자인에 종사하는 디자이너가 브랜드 디자인은 접하지 못하는 경우가 있다. 하지만 브랜드의 사상은 제품에 반영되고, 제품으로 설계한 UX는 브랜드의 핵심이 되어 상호 작용할 터이다. 이 생각에 동료들의 공감을 얻은 점과 조직의 핵심 포지션에 있는 공동 창업자 제시카가 강연에서 똑같은 생각을 말했다는 점 덕분에 이 회사로 결정할 수 있었다.

영어로 일하다

취업에 성공해도 당연히 영어와의 전쟁이 끝나는 것은 아니다. 입사 절차부터 실제로 오피스로 출퇴근해서 일하는 것까지 영어 천지가 되

자, 모든 것이 인생에서 처음 겪는 일처럼 느껴졌다.

일의 내용을 따라가는 데도 고생했다. All Turtles는 스타트업 스튜디오 형태를 취해 여러 분야의 전문가를 집결시켜 다양한 신사업을 동시에 창출하고, 제품을 성공으로 이끄는 것을 목적으로 한다. 그 특성상 회사에서 다양한 카테고리의 제품을 취급하기에, 제품별로 전제로 하는 지식이 완전히 다르다. 최초로 관여한 프로젝트는 헬스케어 관련 제품이었다. 프로젝트 미팅에 처음 참석했을 때는 대화 내용을 전혀 알아들을 수 없어서 매우 초조했다. 디자인에 관련된 용어를 집중적으로 배워 온 나는 헬스케어 관련 영어 단어를 접해 오지 않았다. 그래서 입사 후 한동안 대량으로 쌓인 회사 문서를 뒤적이며 모르는 단어를 사전에서 찾아 노트에 정리하는 작업을 계속했다.

일만 영어로 해야 하는 것이 아니다. 말하기 민망하지만, 사실 동료와의 점심시간은 힘든 시간이다. 미팅이라면 화제가 명확하지만, 점심시간에 하는 잡담은 무슨 이야기가 나올지 알 수 없는 데다 빠르게 변한다. 매번 모르는 고유 명사가 나오는 것을 들으면서 '지금 'Game(경기)'이라고 했으니 아무래도 스포츠 이야기를 하는 것 같다'라는 식으로 내가 아는 단어를 주워듣고 혼자 추측하는 게임을 했었다. 원래 모르던 것을 서툰 언어로 물어보는 것은 일보다도 훨씬 어려웠다.

영어로 디자인 일을 하는 세계에 입문하며

이 칼럼을 쓰다 입사한 지 1년이 지났다. 오랜만에 만나는 사람들이 "익숙해졌어?"라고 자주 묻는데, 내 대답은 언제나 "네"이기도 하고 "아니오"이기도 한, 즉 "어느 쪽이라고도 할 수 없다"이다.

브레인스토밍이나 짝을 이루어서 하는 디자인 작업 등 여러 사람이 제작에 임하는 일이 많아, 동료와의 커뮤니케이션과 자신의 의견을 발언하는 환경에는 1년이면 완전히 익숙해질 수 있었다. 하지만 한편으로는 과제에 맞닥뜨리는 나날도 계속되고 있다. 단적으로는 내 의견을 말할 수 있게 되는 등 최소한으로 필요한 일이 가능해지자 더

고도의 커뮤니케이션이 필요하다는 사실을 깨닫게 되었다.

최근에도 팀의 논의가 막혔을 때 어두운 분위기를 깨고 재치 있는 말을 얼른 찾지 못하는 나 스스로에게 실망한 적이 있었다. 예전 같으면 '그것은 영어 실력 문제야'라고 생각했겠지만, 지금은 영어에 관해 모르는 것은 알아볼 수 있을 만큼 지식이 늘었고 물어볼 수 있는 친구들도 있다. 언어의 문제를 넘어 나에게 부족한 점이 무엇인지를 주목하게 된 경험이었다.

모르는 세계로 뛰어드는 입문 단계를 지나가면 디자인의 기술을 연마해 가는 것과 같은 과정이 기다린다. 인풋을 하고 아웃풋을 선보이며 피드백을 받아 개선해 나간다. 그 반복적iterative인 행위를 계속해 나가는 데에 집중하고 있다.

디자이너가 많이 쓰는 용어

주요 100단어에서는 동사와 형용사를 다루었는데, 여기서는 디자이너가 자주 사용하는 용어와 주된 기법들을 소개하겠다. 동시에 업무에서 문서를 쓸 때 자주 쓰이는 말과 줄임말도 다룬다. 영어로 대화하면서 쉬운 단어인데도 뜻을 모르겠다면, 그것은 전문 용어인 경우도 적지 않다. 익숙하게 사용하던 디자인 용어가 영어에서는 통하지 않는 일도 있으니 '혹시 정통 영어가 아닐지도 몰라'라고 생각하고 사전을 한 번 찾는 것을 추천한다.

Design
Terms

A

Above the fold | 웹 사이트를 열었을 때 가장 먼저 방문객의 시야에 들어오는 부분. 일본에서는 퍼스트뷰라고 불리는 경우가 많다.

Accessibility | 나이, 신체적 조건과 관계없이 누구나 정보에 접근하여 이용 가능한 것 → modify (p.143)

Active user | 어느 기간 내에 서비스와 앱을 이용한 사용자

Analogous color | 유사한 색

App | 앱, 애플리케이션Application. 안드로이드, iOS, 데스크톱에 설치하여 사용하는 것을 가리키는 경우가 많다.

B

Backlog (Product backlog) | 제품을 만들 때 완료해야 할 작업 목록. 리스트는 우선순위가 매겨지고, 우선순위가 높은 것부터 완료될 것이라고 여긴다.

Brand statement | 브랜드가 내세우는 이념, 사명, 가치관을 명문화한 것 → convey (p.017)

Brightness | 명도

C

Callout | 그림과 화면에서 말풍선이나 화살표를 그어 설명하는 텍스트

Card sorting | 사용자가 웹 사이트의 정보를 어떻게 이해하고 분류하는지를 밝힘으로써 정보 설계에 도움이 되는 사용자 조사 기법

Churn rate | 해지율, 이탈률. 사용자 수, 매출 등 전체 수에 대한 손실된 수의 비율

Cold color | 차가운 색

Complementary color | 보색

Crazy 8s | 종이를 여덟 개의 칸으로 나누고, 각 칸에 한 아이디어를 스케치하는 브레인스토밍 기법. 하나의 칸이 크지 않은 것이 포인트로, 세세한 글을 쓰기보다는 짧은 시간에 많은 아이디어를 내는 것에 중점을 둔다. 보통 5분짜리 세션을 3회 정도 한다.

CTA | Call To Action의 약자. 사용자가 했으면 하는 행동으로 유도하기 위한 것. 주로 버튼이나 링크 형태로 표시된다. 행동 촉구 → p.183

D

DAU | Daily Active Users의 약자. 일간 활성 사용자 수

Design critique | 디자인 비평. 디자인을 분석하고 피드백을 주는 활동. 디자인을 개선하거나 디자인이 기능하고 있는지를 확인하기 위해 이루어진다.

Design sprint | 디자인상의 문제를 해결하기 위해 5일 동안이라는 짧은 기간에 빠른 속도로 프로토타이핑과 검증을 하는 방법론(프레임워크)

Design system | 팀으로 제품을 설계 및 개발할 수 있도록 정리된 디자인의 원칙, 가이드라인, 컴포넌트 등 디자인에 관한 일관된 규칙 및 부품군
→ consistent (p.072) → develop (p.082) → duplicate (p.059)

Diary studies | 사용자의 행동과 매일의 활동 기록을 수집하여, 정성적인 정보를 얻는 사용자 조사 기법. 참가자는 지정된 정보를 매일 일기로 기록해야 한다.

E

End users | 웹 사이트와 앱 등의 제품을 실제로 사용하는 사용자

G

Golden ratio | 황금비. 고대 그리스에서 기원한 수학적 비율로, 인간이 가장 아름답다고 느끼는 구도의 비율을 나타낸 것이다. 비율이 좋은 상태임을 비유하기도 한다.

Grid system | 일관된 규칙에 따른 크기의 격자를 사용하여 화면을 레이아웃하는 시스템

H

Hands-on | 실전적인. 직접 손을 댈 수 있다.

Hero header | 동영상이나 사이즈가 큰 이미지, 스타일이 다른 텍스트 등 다른 부분보다 정보가 두드러지도록 짜 맞춘 페이지 상단의 요소. 상품과 서

비스의 메시지를 간결하게 전달하기 위해 웹 사이트 톱 페이지에서 자주 사용된다. → p.183

High-fidelity (Hi-Fi) **prototype** ｜ 출하 가능한 상태에 가까운 프로토타입. 디자인이 최종적인 것에 가깝고, 화면 전환 및 애니메이션이 추가되는 등 출고되는 것의 재현도가 높다. → design (p.052)

Hue ｜ 색상과 색조

Interface audit ｜ UI의 요소를 전부 철저히 조사하는 것 → audit (p.054)

Iterative design ｜ 설계한 디자인에 대한 피드백에 따라 개선을 반복하는 디자인 기법 → iterate (p.083)

J

Jobs to be done(JTBD) ｜ 잡 이론. 사용자의 최종 목표와 달성하고 싶은 것을 '잡'이라고 정의하여 요구를 탐색하는 방법론

Journey map ｜ 사용자가 목표를 달성하기 위해 진행되는 과정을 그린 것

K

Knowledge gap ｜ 사용자가 아는 사용법이나 전제 지식과 만든 사람이 상정한 것의 차이

L

Landing page ｜ 웹 사이트 중 사용자가 처음 방문하는 페이지. 광고 및 검색 결과로부터 유입되는 페이지를 가리키는 경우가 많다. → engage (p.016) → lack (p.019) → expose (p.140) → consider (p.066)

Lock-up ｜ 심벌마크, 로고타입, 캐치프레이즈 등을 균형 있게 짜 맞춘 것 → iterate (p.083)

Low-fidelity (Lo-Fi) **prototype** ｜ 출하 가능한 상태와는 거리가 먼 프로토타입. 와이어프레임과 러프한 스케치 등 대략적인 디자인 구성을 공유하기 위한 간이 프로토타입 → design (p.052)

M

MAU | Monthly Active Users의 약자. 월간 활성 사용자 수 → aim (p.014)

Mental model | 사용자의 행동으로 이어지는 인식. 눈으로 본 디자인을 해석할 때 영향을 주는 과거의 체험 등에 의한 이미지. 인지심리학 용어에서 비롯되었다.

Microcopy | 짧은 텍스트. 웹 사이트상의 버튼 레이블과 입력 필드에 곁들여지는 힌트 등을 가리키며, 간결하고 전달되기 쉬운 것이 요구된다.

Mock-up | 공업 제품으로 외관 디자인을 시작할 때 만드는 모형. 소프트웨어 세계에서도 시작 단계의 정적인 디자인을 이렇게 부른다. 클릭하거나 조작할 수 없다. → realize (p.069) → mock up (p.057) → organize (p.160)

Monochromatic | 단색

MVP | Minimum Viable Product의 약자. 사용자에게 가치가 있다는 가설을 검증하는 최소한의 실용 제품. 《Lean Startup》이라는 책을 계기로 널리 알려지게 되었다.

O

Onboarding | 사용자가 서비스 등에 등록해 이용 방법 등에 익숙해지도록 하기까지의 일련의 과정. 등록하도록 매력을 설명하거나, 처음에 필요한 설정을 하는 등 도입 경험을 디자인한다. → concise (p.141) → improve (p.134)

P

Pain point | 상정하는 사용자가 안고 있는 골칫거리와 문제

Persona | 제품이 상정하는 사용자의 모델

Placeholder | 나중에 정식 데이터가 삽입되는 틀. 여기에 임시로 삽입되는 이미지와 텍스트 자체를 가리키기도 한다. → replace (p.151)

Playbook | 회사와 제품을 성공으로 이끌기 위한 전략과 기법을 정리한 것. 스포츠 팀이 쓰던 것에서 유래했다.

Presentation deck | 프레젠테이션 자료

Proof of Concept | 새로운 아이디어와 가설이 실현 가능한지를 증명하는 것. 특정 요소가 타당하게 기능하거나 기대했던 경험이 실현되는 것을 나타내기 위한 샘플을 가리킨다. PoC로 줄이기도 한다. → polish (p.153)

Prototype | 테스트를 위해 만들어지는 시제품 → develop (p.082) → design (p.052) → represent (p.162) → observe (p.111) → rough (p.095)

R

Retrospective | 팀이 모여 최근의 작업을 돌아보며, 제작 과정을 개선할 방법을 검토하는 미팅 → enhance (p.166) → learn (p.167)

S

Saturation | 색의 채도

Sketch | 제품 디자인에서 아이디어를 프리핸드로 소묘한 것 → realize (p.069)

Specification | 사양서. 사이즈와 색 등을 지정한 것

Speech bubble | 말풍선

Sticky notes | 포스트잇. 브레인스토밍 세션 등에서 필수 도구

Storyboard | UX를 시각적으로 만화처럼 표현한 것. 영화 제작의 그림 콘티에서 비롯되었다.

T

Touch target size | 터치스크린 디바이스에서 탭 가능한 영역의 사이즈를 말하는 것 → consider (p.066)

Typo | Typographical error의 약어. 인쇄물의 문자, 숫자, 기호 등의 오류(오식)를 말한다. 컴퓨터상의 문자 입력 오류도 가리킨다. → realize (p.069)

U

User experience | 제품과 서비스의 이용을 통해서 사용자가 얻는 경험. UX로 줄여 쓴다. → hinder (p.031)

User flow | UX의 일련의 흐름을 그림으로 나타낸 것. 사용자의 조작과 행동으로부터 일어나는 일이 순서대로 나타난다. → lay out (p.056) → simplify (p.139) → meet (p.164)

W

Warm color | 따뜻한 색

WAU | Weekly Active Users의 약자. 주간 활성 사용자 수

White space | 디자인 안에서 요소가 아무것도 배치되지 않은 여백을 말한다. 네거티브 스페이스라고도 한다. → intentional (p.087)

Whiteboard challenge | IT 기업의 채용 면접에서 흔히 쓰이는 기법. 인터뷰하는 디자이너의 의사소통과 문제 해결 능력을 살펴볼 목적으로 진행된다. 제품의 과제 설정이 제시되고 그 자리에서 아이디어를 생각해 화이트보드에 스케치한다. → column 4 (p.168)

WIP | Work In Progress의 약자. 작업 도중의 것을 가리키며, 디자인상 등에서 아직 작업이 완료되지 않았음을 전달할 때 쓰인다.

Wire-frame | 와이어프레임. 주로 선으로만 그려진 화면과 화면들의 정보 배치를 표현한 그림 → focus (p.064) → lay out (p.056) → design (p.052)

Shapes

도형

디자인의 중요한 요소 중 하나인 도형은 디자인 도구 메뉴에서도 반드시 볼 수 있다. 기본적인 도형도 종류에 따라 이름이 다르므로 차이를 확인해 두자.

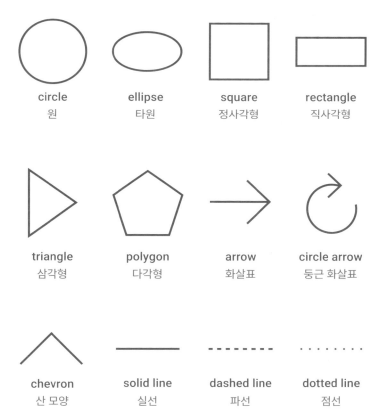

circle
원

ellipse
타원

square
정사각형

rectangle
직사각형

triangle
삼각형

polygon
다각형

arrow
화살표

circle arrow
둥근 화살표

chevron
산 모양

solid line
실선

dashed line
파선

dotted line
점선

Graphs

그래프

데이터를 시각화하기 위한 대시보드 화면과 프레젠테이션 슬라이드
등 그래프를 사용하는 경우가 많다. 어떤 그래프를 사용할 것인가를
동료들과 의논하는 일도 있으므로 이름을 외워두면 좋겠다.

Bar graph
막대그래프

Column graph
막대그래프(세로)

**Stacked column /
bar graph**
누적 막대그래프

**Line +
column graph**
꺾은선 +
막대그래프

Pie chart
원그래프

Donut graph
도넛그래프

**Radar chart
(Spider chart)**
방사형 차트

Line graph
꺾은선그래프

Venn diagram
벤다이어그램

Scatterplot
산포도

Area chart
면적그래프

Streamgraph
스트림그래프

기타 그래프와 관련된 단어

가로축 **horizontal axis**　　세로축 **vertical axis**

X축 **x-axis**　　Y축 **y-axis**　　범례 **legend**

Landing page
랜딩 페이지

사용자가 제품과 서비스 웹 사이트를 열어서 가장 먼저 보는 랜딩 페이지 화면 전체의 대략적인 요소들을 소개한다.

testimonial 명 추천하는 글, 사용자의 목소리

Form
폼

사용자가 정보를 입력할 UI 요소를 설문지 양식을 예로 들어 설명하겠다.

Survey

Name

Label
레이블

Email address

**Text field /
Text area**
텍스트 필드 /
텍스트 영역

Comment

What animals do you like?
☑ Rabbit ☑ Turtle ☐ Cat ☐ Dog

Checkbox
체크 박스

Subscribe to Newsletter
○ Yes ◉ No

Radio button
라디오 버튼

Your age
Select ▼

Dropdown
드롭다운

Less than 20
20-30
30-40
40-50
More than 50

Options
옵션

Submit

Button
버튼

survey 명 조사, 설문 조사

Navigations 내비게이션

Menu
메뉴

Tab
탭

Bottom navigation
바텀 내비게이션
[별] Tap bar

Drawer
드로어
[별] Sidebar

Breadcrumb
브레드크럼 리스트

Pagination
페이지 번호

[별] 별칭

Controls 조작하기

Pill
필
[별] Chip

Slider
슬라이더

Switch
스위치
[별] Toggle

Bottom sheet
바텀 시트
[별] Action sheet

Progress indicators 진행 상황 전달하기

Progress bar
진행 표시줄
[별] Linear indicator

Round progress bar
원형 진행 바
[별] Circular indicator

Spinner
스피너
[별] Loader / Throbber

Progress steps
진행 표시 스텝
[별] Step indicator / Progress tracker

Messages 정보를 전달하거나 확인하기

Dialog
대화 상자

Alert
경고
(별) Warning / Confirmation

Pop-up
팝업
(별) Modal window

Notification
알림
(별) Flash message /
Toast / Snackbar

Tooltip
툴팁
(별) Hint / Infotip

Data views 데이터 표시하기

Table 테이블, 표
Column 열
Row 행
Cell 셀, 칸
Border 테두리 선

List
리스트, 목록
Divider
구분선

Card
카드

좌담회 | 디자이너의 영어 Q&A

이 책의 저자인 하이이로 하이지 씨와 감수를 해 주신 세키야 에리코 씨를 초청하여 질문하는 작은 자리를 마련했습니다. 세키야 씨는 동시통역사이자 사회인을 위한 여러 영어 교재의 저자로도 활약하고 있습니다. 스타트업과 IT 기업의 문화를 접하고, 유명한 스피커의 통역을 맡아 온 세키야 씨와 날마다 현장에서 일하는 하이지 씨에게 디자이너가 영어를 사용하는 상황에서 자주 겪는 골칫거리에 대한 조언을 구했습니다. (BNN편집부)

영어에 존댓말이 있을까?

— 먼저 첫 번째 주제입니다. 영어에서 경어와 높임말의 단계를 알고 싶다는 이야기를 많이 듣습니다. 크리에이티브 현장에서 비즈니스 영어를 쓰면 딱딱한 느낌이 드는데, 무례하지 않은 선에서 조금 마음을 튼 느낌으로 적당한 정중함을 표현하려면 어떻게 해야 할까요?

하이이로 | 경어와 높임말에 대해서는 저도 처음에 의문을 가졌습니다. 예를 들면 제가 취직 활동할 때 인사 담당자분과 메일을 주고받았는데, 그런 메일에서 'Hi,'로 시작하니 매우 친근하게 느껴져요. 그렇지만 한편으로는 글의 마지막을 반드시 'Best,' 등으로 마무리하는 인사 예절도 있기 때문에 일견 친근해 보이지만, 함부로 하지는 않아요. 대화할 때 역시 마냥 친근한 듯하면서도 다른 사람에게 부탁할 때나 감사하다고 말할 때는 굉장히 신경 쓰는 걸 알 수 있어요.

세키야 | 일본어처럼 자신을 낮추는 겸양어 같은 것은 없지만, 영어에도 역시 정중한 표현이라는 개념이 있습니다. 특히 초면일 때 정중하게 말하거나 쓰는 경향이 있고, 두 번째 이후부터는 조금 더 편하게 표현하는 경향이 있는 것 같아요. 예를 들면 콜드메일(영업 메일 등 면식이 없는 상태에서 보내는 메일)이나, 비록 누군가의 소개로 만나더라도 일상이든 비즈니스든 처음 볼 때는 당연히 어느 정도 거리를 두고 정중하게 합니다. 그러다 두 번째 메일부터는 비즈니스에서도 'Hi Haiji,'같은 느낌이 되는데, 이런 일은 상사와 부하 직원 관계에서도 마찬가지입니다. 관계를 의식하는 표현은 일본어보다 적은 것 같아요. 일본에서는 손님이나 윗사람을 겸손하게 대하고, 일단 상하 관계가 형성되면 기본적으로 변하지 않잖아요. 영어에서는 그런 관계성과 상관없이, 아는 사이인가 아닌가가 하나의 선을 긋는 기준인 것 같아요. 회사 문화나 업종에 따라서는 계속 격식을 차리는 현장도 있겠지만, 같은 크리에이티브 업종이거나, 상대가 크리에이티브 직업임을 알고 이야기하는 사이라면, 두 번째 이후로는

친근하게 대해도 좋을 것 같습니다.

하이이로 | 그렇네요. 일본에서는 나이나 입장을 추측해서 말을 바꿔야 하기도 하는데, 미국에서는 그렇게 중요하지 않아요. 초면이냐 두 번째 만남이냐 하는 기준은 직종을 빼고도 근본적인 예의가 느껴져서 알기 쉽네요.

세키야 | 따라서 해외 고객이나 디자이너와 교류할 경우, 아는 사이라면 되도록 터놓고 이야기하는 듯한 표현을 해 주면 좋을 것 같습니다. 상대방의 태도를 보고 거기에 맞추면서 자신이 생각하는 이상으로 친근하게 대하면 적절한 정도를 알 수 있어요. 자신이 조금 움찔할 정도로 허물없는 표현을 사용해 보면, 의외로 상대도 마음을 열지도 몰라요. 반대로 계속 정중하게만 이야기하면, 상대방도 '이 사람은 몇 번이나 만났는데도 조금 멀게 느껴지네' 하고 거리감을 느끼고 맙니다.

하이이로 | 그리고 일본어를 그대로 영어로 번역하면, 너무 조용한 인상을 주고, 뜻이 전달되지 않는 경우가 있는 것 같은데, 예를 들어 우리는 'Good'을 '좋다'는 의미로 사용하는 하는데, 영어로는 사실 그 정도는 아니에요. 'Great'이나 'Wonderful'처럼 일본인 감각으로 보면 과할 정도로 강하게 표현하는 것이 딱 좋을 수도 있어요

건설적인 피드백이란

— 그럼 다음 주제입니다. 디자인 등에 관한 피드백을 할 때, 처음부터 끝까지 좋다 나쁘다 하고 단적으로만 이야기하면 대화에 완급을 줄 수 없고, 미묘한 뉘앙스를 전할 수가 없어서 난처하다는 이야기를 듣습니다. 특히 퇴짜를 놓거나 다시 해달라고 할 때 실례되지 않게 이야기를 진행하고 싶은데 어느 정도로 말하면 좋을까요?

하이이로 | 제 경험상 먼저 OK인지 아닌지는 이야기가 어긋나지 않도록 처음에 확실하게 말하도록 합니다. 처음에는 깜짝 놀랐는데, 동료가 딱 잘라 "I don't like it."이라고 한 적이 있어요. 다만 그다음에 아주 정성껏 왜 그 부분이 별로라고 생각하는지 감정적이 아니라 논리적으로 설명하고, 구체적으로 이렇게 하면 좋다는 조언이나 사례를 가져다줘서 기분 나쁘다는 생각이 들지 않고 납득이 됐습니다. 다만 사내에서도 다른 직무는 또 조금 다른 것 같아요. 예를 들어 프로덕트 매니저가 디자이너에게 수정을 의뢰하는 경우에는 "Would you mind… (그렇게 해도 괜찮을까요)?"처럼 정중해지는 경향이 있습니다. 그래서 대하는 상대에 따라서도 대화에 차이가 있구나 싶었어요.

세키야 | 그렇다고 생각합니다. 상대방과의 관계성, 주로 신뢰 관계가 바탕이 됩니다. 디자이너끼리 공통 언어가 있고, 평소에 어울렸다면 "I don't like it." 이렇게 말할 수 있을 것 같아

요. 관계가 가까우니까 상대방이 그러한 말투를 쓴다면, 같은 말투로 말하는 편이 잘 전달됩니다. 다만 디자이너끼리도 아직 신뢰 관계가 형성되지 않았거나, 회사 외부의 팀과 이야기할 때, 전문 분야가 다른 상대방에게 수정을 요청하는 상황에서는 신경을 씁니다. 특히 말하기 어려운 이야기를 할 때일수록 주어를 자신, 즉 'I'로 사용해서 신경 쓰이는 점을 전달하는 기술이 있어요. '당신 디자인의 이런 점이', '당신이 빨강을 사용했기 때문에'라는 식으로 말하지 않고, '나라면 빨강을 사용하지 않겠다', '나라면 이런 식으로 하겠다' 하는 식으로 '나'를 주어로 쓰면 마찰이 잘 일어나지 않아요. 그러면 상대도 "아, 너는 그렇구나. 나는 이래서 빨간색을 썼어."라는 식으로 의견을 나눌 수 있어요. 남을 규탄하지 않아도 되고, 비난하지 않아도 되는 화법이라는 생각이 들어요.

하이이로 | 과연, 확실히 그렇네요. 사내에서도 말머리에 "In my opinion"이라고 붙이거나 어디까지나 개인적인 감상이라고 먼저 말하는 경우가 있습니다. 그리고 주어를 'I'로 하면 감정을 싣기 쉽죠. 좋고 나쁘고를 말할 때도 Yes나 No뿐만 아니라, 감정적으로 '음~' 하고 느끼는 모호한 것도 표현하기 쉬워져요.

세키야 | 우려되는 점이 있거나, 이렇게 하면 무슨 일이 일어나는 것은 아닌가 하는 불안한 점을 지적할 때도 "I am concerned about…"이나 "I have reservations about…"처럼 말하면, '저는 조금 그렇지 않나 싶어요…' 하는 뉘앙스를 줄 수 있다고 생각해요. 다른 방법으로, 다 같이 어떻게 하고 싶다는 뜻을 전할 때는 'We'를 쓸 수 있어요. 한 걸음 물러서서 '우리'를 주어로 하는 기술입니다. 이야기가 돌고 돌아 '이거 왜 하는 거지?' 같은 지점으로 돌아왔을 때, '그렇다면 우리의 목적과 목표는 이것이죠', '모두가 하고 싶은 것은 이것이죠' 하고 'We'를 주어로 사용해서 이야기를 정리하면 상대를 끌어들일 수 있어요.

하이이로 | 최근에는 클라이언트와 파트너로서 함께 일하는 경우도 많아서, 애당초 함께 목표를 설정하고 "How can we…?"나 "How could we…?"처럼 '우리가 같이 어떻게 하면 될까' 하면서 모두가 같은 방향으로 이야기하는 상황도 많다고 생각해요.

자기 PR을 하는 방법

— 다음 주제입니다. 자신의 프레젠테이션이나 프로젝트를 가볍게 소개하고 싶지만 영어로 말하는 것이 어렵다고 하는데, 요령이 있을까요?

하이이로 | 일본에 있는 디자이너가 처음으로 디자이너로서 영어를 말하는 자리가 어디인가 하면, 해외의 콘퍼런스에 참가했을 때 교류하는 자리이기도 하고, 라이트닝 토크(5분 정도의 프레젠테이션을 하는 기회) 자리이기도 합니다. 최근에는 일본에서도 국제 콘퍼런스가 열려서 전 세계의 디자이너와 크리에이터가 모여 토론을 할

기회도 많아졌어요. 그런 자리에서 어필하고 싶을 때 어떤 말을 꺼내야 할지 저도 궁금합니다.

세키야 | 사전에 준비한 개요를 설명할 수 있다고 하면, 거기에 감정을 싣는 것이 포인트입니다. 약간 미국 서부식으로 들릴지도 모르지만, "This is something I'm really passionate about…"처럼, '제가 열정을 느끼는 프로젝트랍니다'라고 패기를 얹어요. 회사의 규모, 수주액, 최신 기술의 어필보다는 정열을 쏟는 모습과 즐겁다고 생각하는 이유를 소개하면 상대방도 이야기에 공감하기 쉬울 것 같습니다.

하이이로 | 일본의 프레젠테이션을 듣고 있으면, 처음부터 끝까지 이 프로젝트가 무엇인가 설명할 때가 있는데, 전부 똑같이 들려서 엄청 대단한 기술 등이 아니면 차이가 느껴지지 않아요. 현지 프레젠테이션을 듣고 있으면 도입부에 "Why I started this project is…"처럼 동기를 꼭 말하더라고요. "저는 일상생활에서 이러한 점에 불만을 느껴서 이 앱을 만들어 봤어요"처럼 개인적인 일을 이야기할 때가 많아요. 왜 시작했는가 하는 동기는 한 명 한 명 달라서 개성을 드러낼 수 있는 부분일 수도 있어요.

— 자신이 말할 차례가 되어 먼저 청중의 관심을 끌려면 어떻게 해야 할까요?

세키야 | 자신의 영어 수준에 맞게 하면 된다고 생각합니다. 초보자거나 자리에 익숙하지 않은 분이라면, 미리 만든 개요에 패기를 담는 정도로 충분합니다. 우리가 이름을 대거나 조금 이야기하면, 외국 이름이라는 것도, 원어민이 아니라는 것도 바로 알 수 있습니다. 그런 흐름에 따라 "나는 일본 사람이어서 일본에서 이런 일을 해 왔다"라고 해도 좋고, 제 지인 중에는 자신의 이름을 개성 있게 소개하면서 관심을 끄는 분도 계십니다. 관심을 끄는 방법은 자신의 개성에 따라 다르다고 생각하기 때문에, 몇 가지 패턴을 생각해 보는 것도 추천합니다. 시끌벅적한 와중에 내가 지금부터 말하겠다고 하고 싶다면, 심플하게 "Hi!"라고 하면 되고, 회장이 넓으면 "뒤에 노란 모자 쓰신 분은 들리시나요?" 하고 주목하도록 하는 것도 괜찮을 것 같습니다. 그리고 또 하나, 이때 "Sorry,"부터 시작하지 않도록 유의해야 합니다. 미안한 마음에 "이런 자리에 익숙하지 않아서", "처음 와서 긴장해서", "영어가 별로 유창하지 않아서" 같은 말로 시작하기 쉽지만, 이를 영어로 말하면, 이 사람은 무슨 말이 하고 싶은 거지? 하고 의문을 갖게 됩니다. 일본에서 흔히 하는 저자세는 취하지 않기로 합시다.

하이이로 | 굉장히 동감하는 바입니다. 저도 여기 와서부터 "Sorry"는 전부 "Thank you"로 바꿔도 되겠다고 생각했어요. 일본어로는 "죄송합니다"를 감사하는 말로 쓰기도 하지만, 영어로는 긍정적인 문구로 바꾸고 있습니다. 자신이 서투른 것이 미안할

수 있는데, 사과할 필요는 없어요. 예를 들어 프레젠테이션을 한다고 하면, 이미 벌써 다들 주목해 주거나 시간을 내서 그 자리에 있는 것이니, 조금 딱딱할 수도 있지만 "Thank you for taking your time." 같은 감사 인사로 시작하거나 자신도 즐기고 있다는 사실이 전해지는 말로 시작하면 좋다고 생각합니다. "Sorry"로 시작하면 "뭐지, 무슨 문제가 생겼나?" 하고 걱정하게 돼요.

세키야 | 지금 말씀하신 "Thank you~"도 굉장히 좋다고 생각하고, 여기에 이어서 "I'm really excited to be here(이 자리에 오게 되어 매우 기쁩니다)." 등을 말하기를 추천합니다. 이때 웃는 얼굴을 하고요. 여기에 있게 되어 매우 기쁘다고 말하면서, 그 기분을 표정으로 표현하면 듣는 사람도 안심하고 들을 수 있습니다.

하이이로 | 비즈니스로 이야기하는 자리에서 처음에는 정중하게, 두 번째 이후는 친근하게, 라고 말했는데, 이런 자리에서는 처음부터 친밀하게 해도 괜찮다는 생각이 들어요. 상황에 따라 다르겠지만, 적어도 디자이너가 모이는 자리라면 괜찮을 겁니다. "How are you?"라든지 "오늘은 어때?" 하는 질문으로 시작해도 가벼운 프레젠테이션 자리라면 괜찮을 수 있겠죠.

세키야 | 좋네요. 사실 모르는 사람만 있어도, 자신은 이미 아는 사이라고 여기고, 내 이야기를 들어줘서 다들 고맙다고 생각하며 이야기하면, 아마

그 인상이 영어권 사람에게는 딱 좋다고 할까요, 프레젠테이션으로서는 듣기 좋은 정도일 것 같습니다.

— 그런 자리가 끝난 다음 친목회나 선 채로 많은 대화가 오가는 자리에서 잘 대처하는 방법이 있나요?

하이이로 | 그렇게 교류하는 자리를 극복하기 위해서 제가 지론으로 삼은 것이 있는데, 어쨌든 질문만큼은 술술 말할 수 있도록 하는 것입니다. 그런 자리에서 가장 겁나는 것은 역시 침묵하는 시간이라고 생각해요. 자기소개 정도는 미리 연습해서 이름과 어떤 일을 한다고는 바로 말할 수 있는데, 그다음에 뭔가 질문을 받으면 답을 하지 못하거나, 세세한 내용을 이야기하지 못하는 경우가 대부분입니다. 이때 흔한 5W1H 질문 문구를 말할 수 있으면 이해하지 못해도 되묻거나 대화를 이어나가는 데 효과적이라서 저는 임기응변으로 한동안 그렇게 했었어요.

세키야 | 굉장히 좋은 포인트라고 생각합니다. 교류하는 자리에서는 질문을 빼면 나머지는 맞장구입니다. "Wow!", "Great!" 하고 맞장구만 쳐도, 이야기가 통하는 사람이라고 여겨질 가능성이 큽니다. 덧붙여 "그거 어떻게 한 거예요?", "언제 있었던 일이에요?"처럼 몇 번이고 응용할 수 있는 극히 일반적인 질문을 외워서 상대가 이야기하도록 하기만 해도 친해지는 경우가 있습니다.

— 초면인 사람에게 말을 걸려면 어떻게 해야 할까요? 아는 사람은 아니지만 이름이나 직업은 아는, 동경하는 디자이너 같은 사람들이요.

하이이로 | "당신의 작품을 본 적이 있습니다"도 괜찮다고 생각합니다. 이미 다른 사람과 이야기 중인 경우도 많아요. 그럴 때도 "Sorry to interrupt(방해해서 죄송합니다)." 하고 말을 꺼내고 소감을 조금 전해요. 그 사람이 보였을 때 말을 걸지 않으면 타이밍을 놓칠 수도 있기 때문에 조금 억지스러운 듯해도 끼어들거나 "이것만은 꼭 말하고 싶어서…"처럼 잽싸게 전할 수도 있다고 생각합니다. "I've seen your project.", "Your project inspired me.", "당신의 작품이 나에게 동기를 부여했어"와 같이 작품에 대한 소감 등을 전하거나요.

세키야 | 네, 괜찮다고 생각합니다. 일대일이든 끼어들든 일단 "Hi! I'm Haiji."로 시작하고 악수할 수도 있어요. 더해서 "Your project motivated me to become a designer."라고 할 수도 있죠. "당신을 보고 디자이너가 되고 싶었다" 같은 말은 조금 허풍을 떠는 듯이 들릴지도 모르지만, 그 정도는 말해도 될 것 같아요.

하이이로 | 해외 콘퍼런스에 가면, 실제로 디자이너가 되는 계기가 된 사람을 눈앞에서 보게 되는 경우도 드물지 않아서 전혀 과하지 않다고 생각해요.

세키야 | 사람에 따라서는 팬이 온 것에 조금 놀라서 대화가 그대로 끝나버리는 경우가 있기도 하므로, 그다음에 "저는 지금 이런 일을 하고 있습니다", "당신은 지금 어떤 일을 하고 있습니까?"와 같은 한 마디를 준비해 두면 좋습니다. 누군가 말을 거는 것에 익숙한 분은 친근하게 대응해 주니 주눅들지 말고 말을 걸면 좋을 것 같습니다.

— 참고로 그 대화를 끝낼 때는 어떻게 해야 하나요?

세키야 | 시간이 없을 때는 "그것만큼은 우선 전하고 싶어서"로 끝낼 수 있습니다. "I just wanted to say that I'm a big fan of yours." 정말 팬이라서 한 마디 전하고 싶어서 왔어요, 하는 느낌이죠. 대화 분위기가 너무 고조되어서 물러나고 싶을 때는, 잠깐 마실 것 좀 가져올게, "(Sorry,) I have to go(이제 가야겠어)"라고 말하는 것도 하나의 방법입니다. 그러면 상대방도 알아들으니, 그럼 "Nice meeting you(만나서 반가웠어요)" 하는 식으로 평온하게 끝납니다.

하이이로 | 처음 만난 사람이라면 대부분 "Nice meeting you." 하고 마무리하고 가요.

세키야 | "I have to go."라는 말 없이 "Nice meeting you."라고만 하고 자리를 떠도 상대는 "Nice meeting you, too."로 마무리하기 때문에 괜찮다고 생각합니다.

여하튼 아웃풋을 내보자

— 마지막으로 세키야씨의 시점에서

독자분들이 이 책을 어떻게 활용하면 좋겠다고 생각하시나요?

세키야 | 가능한 한 직접 사용하셔야 한다고 생각합니다. 책을 읽는 것은 하나의 인풋이므로, 입력했다면 그것을 실제로 사용해 보는 것이 가장 좋은 방법입니다. 영어로 하는 미팅이 있다면 하나 미리 정해둔 것이라도 좋으니 그 단어나 예문을 써보자, 꼭 말해보자, 하고 의식하면서 도전해서 아웃풋을 내보는 겁니다. 그럴 기회가 아직 없다면 가장 손쉬운 아웃풋은 음독입니다. 현장에서 쓰는 예문이 많으니, 그 말을 하는 사람이라는 마음으로 음독을 해두면 굉장히 좋은 것 같아요.

하이이로 | 저는 최소한 제 생각을 전달할 수 있게 되기는 했지만, 앞으로 더 나아지려면 조금 더 재치 있는 말을 하거나, 팀을 이끄는 리더십을 발휘해 나가야 한다고 생각합니다. 입문 단계가 지난 다음에는 어떤 영어 학습 포인트가 있나요?

세키야 | 그것도 아웃풋이 전부라고 생각합니다. 재치 있는 말을 오늘은 하나 하자, 내일은 두 번 말하자, 세 번 말하자, 하고 양을 쌓습니다. 피드백 루프라고 해서 실제로 발언해 보고 상대방이 그것을 이해하는지 아닌지를 계속 시험해 봅니다. 영어에도 단계가 있고, 우선 기본적인 것을 아는 것이 뛰어넘어야 할 하나의 벽입니다. 그러면 하고 싶은 것을 표현할 수 있게 됩니다. 그렇게 말할 수 있는 양을 늘려 간 다음 단계로, 상대방이 어떻게 받아들였는지를 묻고, 그것을 자신이 받아들였음을 전하면서 대화가 깊어집니다. 말하고 끝내는 것이 아니라 상대방을 이해하고 있음을 상대방에게 전달하는 것이 의사소통의 본질이자 다음 단계라고 생각합니다.

하이이로 | 지금 제가 하고 있는 고민에 딱 맞는 조언이네요. 양이라고 하면 좋아하는 영어 구절이 있어요. 동료들과 'Quantity makes quality'라고 자주 말하는데, 양이 질을 만들어요. 디자인과도 공통점이 있구나 싶어요.

세키야 | 아무래도 영어라고 하면 처음부터 새로 시작해야 한다는 심리적인 장벽이 높다고 생각합니다. 특히 주변에 원어민이나 매우 유창하게 말하는 사람이 있으면 주눅이 들어요. 하지만 디자인이나 다른 일과 마찬가지로 실천하면 됩니다. 성장 단계를 거치면서 횟수를 쌓아 가는 거죠. 영어도 똑같다는 점을 이해해 주시면 좋을 것 같아요.

저자 및 협력자 소개

저자

**하이이로 하이지
Haiji Haiiro**

Twitter@haiji505

팟캐스트 Export
Ilustration by Fanny Luor

본명은 하마사키 나미카濱崎 奈巳加. 샌프란시스코 거주. 스타트업 스튜디오 All Turtles의 시니어 디자이너로서 신규 제품 디자인을 주도한다. 대학교 재학 시절부터 많은 웹 사이트 디자인을 했으며, 기획자로서도 다양한 광고의 디지털 정책 기획에 관여한다. 미국으로 건너간 후에는 프리랜서로서 브랜딩과 패키지 디자인 등으로 영역을 넓히면서, 현지의 디자이너 양성소 Tradecraft를 거쳐 현재에 이르렀다. 디자인 현장에서 사용되는 영어를 소개하는 웹사이트(https://haiji.co/eigo)에서 다양한 정보를 공유하고 있다.

그녀가 운영 중인 '팟캐스트 Export'(https://export.fm)는 글로벌 현장에서 활약하는 디자이너와 크리에이터의 이야기를 제공하며, 이 책에도 게재된 단어를 음성으로 해설한다.

감수

**세키야 에리코
Eriko Sekiya**

Twitter@erikosekiya

게이오기주쿠대학 경제학부를 졸업했다. 스탠퍼드대학교 경영대학원 수료. 일본통역서비스 대표. 동시통역사로서 앨 고어 전 미국 부통령, 페이스북 CEO 마크 저커버그, 달라이 라마 14세 등 여러 유명인의 통역을 맡았다. NHK 라디오 강좌 '입문 비즈니스 영어入門ビジネス英語'의 강사로도 활약했다.

집필 협력/촬영

**오이시 유카
Yuka Ohishi**

Twitter@yukaohishi

캐나다에서 태어나 일본과 미국에서 자랐다. 국제기독교대학교 졸업. IT 관련 기업에서 근무했고, Pinterest에서 인터내셔널 프로그램 매니저를 거쳐 현재는 프리랜서 영상 크리에이터로서 활동 중이다.

마치며

디자이너들은 일상적으로 영어를 접합니다. UI 요소의 명칭을 비롯하여 화이트스페이스, 그리드와 같은 디자인 관련 용어의 상당수는 영어 명칭을 그대로 사용하기 때문입니다. 디자인을 배우면 필연적으로 영어를 접하게 되고, 영어를 배우면 디자인에 대한 이해가 깊어집니다.

그렇게 생각하면서 제가 영어를 배우기 시작하고 처음 부딪친 벽은 '쉬운 단어도 실제로 어떻게 써야 할지 모르겠다'였습니다. 일에 관한 것을 영어로 표현하려고 사전을 찾아도 구체적인 작업 현장에서 어떻게 쓰이는지는 적혀 있지 않았습니다. 그래서 영어 문구를 배우려고 책과 기사를 찾아도 사회인이나 소프트웨어 엔지니어를 대상으로 쓰인 것이 많고, 제가 전문으로 하는 디지털 제품 디자인에 맞는 내용은 좀처럼 없었습니다.

결국 영어로 쓰인 디자인 관련 책을 읽거나 다른 디자이너와의 대화 중에 모르는 단어가 있으면 메모하고 나중에 차분히 의미와 예문을 찾아보는 지루한 학습법에 이르렀습니다. 이렇게 제가 노트에 적어 온 단어와 문구가 저처럼 곤란한 디자이너에게 도움이 되면 좋겠다는 생각에 온라인으로 공개한 '디자이너의 영어 수첩'이 이 책의 바탕이 되었습니다.

개인적인 노트에서 시작된 디자이너의 영어 수첩을 여러분에게 자신 있게 전달할 수 있는 것은 세키야 에리코 씨가 감수해 주신 덕분입니다. 집필하며 새삼 의문스럽게 생각한 것을 몇 번이나 질문할 수 있어 정말 든든했고, 집필을 통해서 더욱 많은 것을 배울 수 있었습니다. 더불어 이 책에 실린 예문 중 반은 오이시 유카 씨가 집필했습니다. 가장 양이 많고 힘든 작업을 함께 달려 준 그녀의 협력 없이는 이룰 수 없는 일이었습니다. 동료 디자이너인 Dairien Boyd는 예문을 하나하나 정성껏 리뷰해 주었습니다. 이 책의 실전적인 문구는 그의 제안에 따른 것도 많습니다. 그리고 남편 하마사키 겐고가 없었으면, 이 책을 완성할 수 없었습니다. 소프트웨어 엔지니어로 미국에서 일하는 입장으로서 Phase 4 '프로토타입 만들기'에 대해 조언하고, 용어와 칼럼을 리뷰하고, 더 나아가 저의 부족한 일본어 문장을 세심하게 고치는 등 전반에 걸쳐 도와주었습니다. 무엇보다 제가 집필에 집중할 수 있었던 것은 그라는 버팀목이 있었기 때문입니다.

마지막으로 멋진 디자인은 LABORATORIES의 가토 겐사쿠 씨, 와다 마키 씨가 만들어 주셨습니다. 기능적일 뿐만 아니라 디자이너가 책상에 장식해 두고 싶어지는 책으로 만들고 싶다는 제 요청을 이루어주셨습니다. 여러분, 감사합니다.

이 책은 3년 전의 제가 갖고 싶었던 것이기도 합니다. 영어를 배우는 디자인 현장에 관련된 분들에게 도움이 되었으면 합니다.

하이이로 하이지

참고문헌

이 책을 집필하는 데 참고한 서적과 웹사이트를 소개한다.

이 책 전체의 설계

- 関谷英里子『えいごのもと』NHK出版, 2014
- Sarah Gibbons「Design Thinking 101」
 Nielsen Norman Group
 https://www.nngroup.com/articles/
 design-thinking/

이 책의 구성 (p.005)

- Evine『Mr. Evineの中学英文法を修了するド
 リル』アルク, 2007
- 大岩秀樹『大岩のいちばんはじめの英文法
 【超基礎文法編】ナガセ, 2014

단어 해설

- John Webb「Audience, Customers and
 Consumers term definitions.」Get2Growth
 https://get2growth.com/audience-
 customers-and-consumers/
- Josh Elman「Intuitive Design vs.
 Shareable Design」Greylock Perspectives
 https://news.greylock.com/intuitive-
 design-vs-shareable-design-88ff6bb184bb
- 「The high-end brand lock-up」Zeke
 Creative
 https://zekecreative.com/high-end-brand-
 lock-up-logo/
- イケダマりカ「ナッヂ」UX TIMES
 https://uxdaystokyo.com/articles/glossary/
 nudge/
- Susanna Zaraysky「The Obvious UI is Often
 the Best UI」Google Design
 https://medium.com/google-design/
 the-obvious-ui-is-often-the-best-ui-
 7a25597d79fd

- Mishkin Berteig「Retrospective Technique:
 What Did You Learn?」Agile Advice
 http://www.agileadvice.com/2015/02/10/
 referenceinformation/retrospective-
 technique-what-did-you-learn/

디자인 용어 해설

- 「Visual Vocabulary」Financial Times Visual
 Journalism Team
 https://github.com/ft-interactive/chart-
 doctor/tree/master/visual-vocabulary
- 「Human Interface Guidelines」Apple
 https://developer.apple.com/design/
 human-interface-guidelines/
- 「Material Design」Google
 https://material.io/
- 「Introduction」Bootstrap
 https://getbootstrap.com/docs/4.4/
 getting-started/introduction/
- 「Getting Started」Semantic UI
 https://semantic-ui.com/introduction/
 getting-started.html
- 吉竹遼, 坪田 朋, 池田拓司, 上ノ郷谷太一,
 元山和之, 宇野雄『はじめてのUIデザイソ』
 PEAKS, 2019

칼럼

- Artiom Dashinsky『Solving Product
 Design Exercises: Questions & Answers』
 Independently published, 2018
- Jessica Collier「"言葉"をデザイソしてサービ
 スの価値を高める「UXライティソグ」という考
 え方」ログミーTech
 https://logmi.jp/tech/articles/309905

※ 게재한 URL은 2022년 2월 기준입니다.

define

»

brainstorm

»

design

»

prototype

»

validate

»

improve

»

deliver

MEMO

define

»

brainstorm

»

design

»

prototype

»

validate

»

improve

»

deliver

UX/UI 디자이너의 영어 첫걸음

영어가 두려운 디자이너를 위한
디자인의 단계별 필수 어휘 100개

초판 발행일 2022년 3월 21일
펴낸곳 유엑스리뷰
발행인 현호영
지은이 하이이로 하이지
옮긴이 박수현
디자인 임림
편 집 황현아
주 소 서울시 마포구 월드컵로 1길 14, 딜라이트스퀘어 114호
팩 스 070.8224.4322
이메일 uxreviewkorea@gmail.com

ISBN 979-11-92143-17-0

デザイナーの英語帳

Originally published in Japan in 2020 by BNN, Inc.
Korean translation rights arranged through Eric Yang Agency, Inc.
Supervisor : Eriko Sekiya
Writing cooperation/Photography : Yuka Ohishi
Editorial cooperation : Kengo Hamasaki